艺眼千年：

名画里的中国

元代卷

〔挪威〕李树波——著

青岛出版社
QINGDAO PUBLISHING HOUSE

图书在版编目（CIP）数据

艺眼千年：名画里的中国.元代卷 / (挪威) 李树波著. — 青岛：青岛出版社，2021.11

ISBN 978-7-5552-9586-0

Ⅰ.①艺… Ⅱ.①李… Ⅲ.①中国画－鉴赏－中国－元代－通俗读物 Ⅳ.①J212.052-49

中国版本图书馆CIP数据核字(2020)第179637号

YIYANQIANNIAN MINGHUA LI DE ZHONGGUO YUANDAIJUAN

书　　名	艺眼千年：名画里的中国·元代卷
著　　者	〔挪威〕李树波
出版发行	青岛出版社（青岛市崂山区海尔路 182 号，266061）
本社网址	http://www.qdpub.com
邮购电话	0532-68068091
策　　划	刘　坤
责任编辑	刘芳明
整体设计	W 戊戌同文
印　　刷	青岛海晟泽印刷有限公司
出版日期	2021 年 11 月第 1 版　2021 年 11 月第 1 次印刷
开　　本	32 开（890mm×1240mm）
印　　张	7.25
字　　数	145 千
书　　号	ISBN 978-7-5552-9586-0
定　　价	58.00 元

编校印装质量、盗版监督服务电话　4006532017　0532-68068050

CONTENTS
目录

目录

C O N T E N T S

戴安娜，中国人，中国艺术史爱好者，艺术品收藏家，经营一家古董店，闲时喜欢给人讲那些与艺术相关的事。

×

倪叔明，戴安娜的表弟，美籍华人，之前在纽约华尔街做投资经理人，后忽然辞职，选择回到中国，学习中国艺术史。

元

代 — 卷

第一讲

▼

大汗的世纪

　　在夏天的蝉鸣里讲完了南北宋，说到元朝，秋天悄悄来了。

　　我问叔明："说到元朝，中外口碑殊不一致。中国人总觉得元朝君主暴虐，百事凋敝，民不聊生，而我碰到的外国人多数对元朝很有好感，认为蒙古人的统治仁慈、开明、进步，快赶上文艺复兴了。你对元朝是什么印象？"

　　叔明说："总体来说，西方人都认为蒙古帝国——不是元朝——是历史上最伟大的帝国。我最近刚读了约翰·曼关于蒙古帝国的几本书，书里看待成吉思汗和忽必烈都是持仰视视角，对他们很崇拜，也很赞许。确实，条顿骑士、

阿拉伯勇士、南亚武士和俄罗斯战斗民族，碰到蒙古人都完蛋。在元代，科技、文艺和经济等各方面都有发展。说到衡量一个社会的发展指标，西方人最重视的是宗教自由。元朝这点做得很开明，喇嘛教、道教、伊斯兰教、景教、祆教、佛教等各种教徒都能安然地信仰自己的宗教，这在13世纪时是全世界最先进的理念了。"

我说："西方世界和蒙古帝国的交集远远大于西方和中国的交集。评判标准会倾向蒙古帝国很正常嘛。汉人在自己的国土上被异族统治，处处受到压制，仅仅被视为赋税的来源，比奴隶好不了多少。元朝君主不像金国或辽国那样尊重汉族文化，在一百多年的统治中，蒙元文化几乎没有被强大的汉文化影响，这也造成了一种真正的多民族和多文化共处的局面。"

叔明说："元代美术是最多彩的。你知道尼泊尔艺术家阿尼哥[1]吗？北京妙应寺白塔的设计者，'台北故宫博物院'南熏殿里的忽必烈和察合皇后的肖像也是他画的。"

我说："这是很多种说法里的一种。这两幅肖像没有画

[1]阿尼哥（1245—1306），尼波罗国（今尼泊尔）人。元代建筑师、雕塑家、工艺美术家。

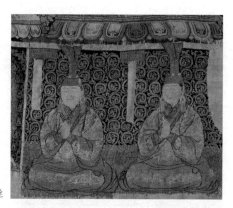

◎元代缂丝

家落款，目前也还没有定论。元代史料称这些帝后肖像为'御容'。元代御容有两种，一种是用缂丝织出来的。元史记载，阿尼哥曾经多次为朝廷用丝锦织过列圣、忽必烈、察必皇后和裕宗（太子真金）的御容，比画得还好。看现存的元代缂丝曼陀罗，制作工艺确实神乎其技，尤其是衣纹部分，以真实的织锦表现画中衣物上的织锦，更见趣味。阿尼哥在1273年就任将作院主管。元史记载在世祖过世后的至元三十一年（1294）之后，阿尼哥奉旨追绘世祖和顺圣皇后画像，又将画织成绵保存。显然，织锦缂丝画更贴近蒙古贵族的审美。

　　"另一种御容是绘画，在珍贵程度上显然逊于缂丝肖

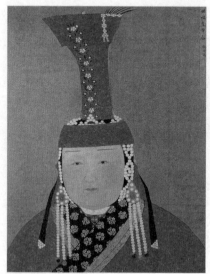

◎《元世祖察必皇后半身像》

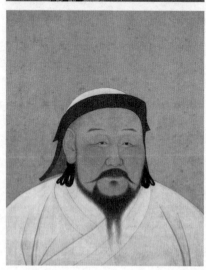

◎《元世祖半身像》

像。绘制御容中又有两种风格，一种接近唐卡画法，另一种是中式工笔设色，多见于元后期帝后画像。忽必烈和察必皇后的画像更接近于法唐卡的画法：人物面容极其端正对称，画师对人物的面部骨骼和肌肉把握极其精妙，以色的渐变来堆积出血肉实感，迥异于中国画以线造型的传统。衣物设色采用平面填涂的方式，注重描绘织锦绣纹甚于体态衣褶。察必皇后的画像高于元世祖的画像，因为她戴的罟罟冠比较高。这种处理方式也是汉文化里少见的。汉族帝后像在形式上一定会坚持男尊女卑，高冠放不进画面？那就把人画得小一点。显然画元世祖夫妇像的画家和被画的对象完全不觉得皇后肖像比皇帝高不妥。"

叔明说："是不是可以推论出这两张御容的作者是阿尼哥？为帝王作画的必然是宫里地位最高的画师，这两幅作品又体现了中国美术史里少见的风格。我甚至觉得有点像荷尔拜因创作的肖像，人物的眉眼里体现出惊人的自然主义风格，是怎样就怎样画，坦坦荡荡，并没有为刻画帝王的威仪而添加或者减少什么。"

我说："汉人画家里也有可能的候选者。供职于将作院

下属机构御衣局的刘贯道[1]当时被公认为是画中第一人。他画的人物据说眉睫、鼻孔看起来都会动，可见其写实功力是极尽深厚的。1279年，刘贯道因为忽必烈和察必皇后的长子真金太子画像而得到皇帝的赏识，得到御衣局使的职位。蒙古贵族生活奢侈，重视工匠，所以宫廷服装设计师也是非常受重视的职位。他又奉旨画了《元世祖出猎图》，画中的元世祖和察必皇后都和这对帝后御容有相似处。"

叔明问："为什么没有人认为是其他画家呢？元代没有画院吗？"

我说："元代效仿辽金遗制，取消了宋代画院制度，与皇室绘画有关的机构可大致分为三大类：第一是皇室的秘书处，即翰林兼国史院和集贤院，秘书处里主要是文人。赵孟頫1284年来到大都，就是在集贤院任职。因为他字好，仁宗就让他抄书。他抄写的《千字文》都被装裱收藏。第二类是掌管绘画鉴赏、收藏的机构，如奎章阁学士院、宣文阁、端本堂和秘书监。元初，大内书画由秘书监管理，

[1]刘贯道（生卒年不详），字仲贤。中山（今河北定州）人。元代画家，善画释道、人物、鸟兽、花竹、山水。

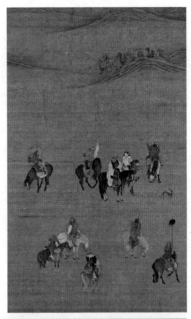

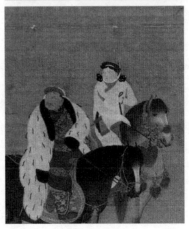

◎刘贯道
《元世祖出猎图》及局部

当时人才不多，秘书监能做的就是把破烂的书画补一补、裱一裱。赵孟頫来后就成为鉴定书画的中坚力量。仁宗下过圣旨：'秘书监里有的书画，无签贴的，教赵子昂都写了者公道。'显然不仅仅是写标签，还要鉴定。文宗时期成立奎章阁来管理图书书画，奎章阁下又设艺文监，有专门鉴定书籍的职位。著名画家柯九思在奎章阁当过鉴书博士。

"第三类才是为皇室服务的工艺美术机构，包括将作院和隶属于工部的梵像提举司。将作院类似工程设计院，管理皇家楼堂馆所的建造及以器皿、布匹、服饰的制造，下设诸路金玉人匠总管府、画局、大小雕木局等部门。工部下设诸色人匠总管府，其专掌百工之技艺，统管梵像提举司、石局、木局、油漆局等机构。从这些机构划分来看，在元代，皇家把美术分成文物鉴赏保管和工艺美术两大块，重视珍贵书画而不重视画家；在工艺美术方面，皇家重视物质载体，重视工匠才能。蒙古军队每到一地，就算屠城也不杀工匠艺人，把匠人们充作系官人匠或军匠，不许再换其他工种，子孙也要世代从事同一行当。所以元代工场和匠户的数量之多也是空前的。"

叔明说："听起来很接近 17 世纪的法国皇家工场呢。

戈布兰壁毯工厂和赛佛尔陶瓷厂现在还在生产，而大都的将作院已经渺不可寻了。话说回来，刘贯道这幅《元世祖出猎图》倒并不像工匠画的，感觉上更接近之前辽金美术里的'番画'。"

我说："河北是金国属地，刘贯道是金国遗民。我们讲辽金美术，说到他们虽然从游牧民族起家，但他们像南北朝时的北朝政权那样，在向中华民族学文化的过程中学会了务虚和慕雅。金国把宋代内府的存画扫荡一空，吸收了中国艺术的养分。辽金画家们的'番画'既有晚唐五代宋画的修养，又因新颖的视觉材料独具一格。刘贯道对这一类绘画显然是熟悉的。他虽然领着皇家服装设计所主管的薪水，本质上还是个画家。元世祖欣赏不来汉族绘画，狩猎鞍马题材就比较贴近他的口味了。故宫文物专家余辉曾有一个大胆的猜测，就是刘贯道借着给元世祖夫妻设计冬季猎装的机会过了一把创作的瘾，把服装设计图样升级为在真实狩猎环境里的效果图。不过，我觉得与其说他是秉承了辽金遗风，不如说是套取了唐代气韵。"

叔明的问题浪潮般涌来："为什么说它更接近唐代风格？这精密写实的程度和波斯细密画看着也像'亲戚'，二

者之间有什么联系？世祖白裘红衣，皇后白袍，这里头有什么讲究？下方三人，两人手上架着的是什么猛禽？还有一个人后面的马背上有一只豹子，也不像猎物。"

我说："蒙古帝国时期，忽必烈的弟弟旭烈兀打下巴格达，灭了阿拔斯王朝，成立伊利汗国。在随后的一百多年间，波斯细密画和中国画来了一次'混血'，大大提升了细密画的技巧和审美，这幅画可以算是 14 世纪后波斯细密画的'表叔'了。为什么这画和唐代鞍马画一脉相承呢？辽金鞍马画倾向于朴素写实，呈现的是胡地生活，他们画黄沙和草原里的帐幕、旌旗、马匹、骑手及以狩猎、饮酒、放歌等情景。唐代鞍马画则会细细描摹华丽的雕鞍和锦障泥，马饰华贵还是其次，能入画的都是体型结构完美，身肥体高的纯种马。对照之下，辽金画里的胡马未免显得个矮胫短了。《元世祖出猎图》背后憋的这股劲，像是要把盛唐的贵气带回到鞍马画中来，而这也和展示今年宫廷冬装的命题不谋而合。

"忽必烈穿的是白狐裘，内衬红底金龙纹袍裤，正是《礼记》里的天子着装规定：'君衣狐白裘，锦衣以裼之。'其他人都不着裘，烘托出了正主的至尊地位。皇帝的帽子

◎章怀太子墓壁画
《狩猎出行图》（局部）

是红金答子暖帽。这个样式，皇帝戴过了其他人就不许再戴同款，否则制作者都要处以极刑。

"其次，蹲踞在马背上的豹子是猎豹。元代皇室和贵族们喜欢珍禽异兽，每年在豢养禽兽上都耗费百万钱。这和唐代风气差不多。唐太宗李世民最好狩猎，一年要出门狩猎好几次。上行下效，唐代宗室贵族也好狩猎出行，架着鹰带着鹘，由骆驼拉着辎重，在唐朝章怀太子墓的壁画《狩猎出行图》里，就有猞猁和猎豹蹲在猎手身后马鞍上的情形。猞猁也好，猎豹也好，都由西域国家进贡。元代还设有专门的机构负责去西域购买猎豹。不管是进贡还是购买，都说明当时国力强大，四通八达。

"不过，比猎豹更重要的是那只白色的鸟。你看，从察

必皇后的白袍，到皇帝的白裘，一条直线划下来，直指那只白鹰。这就是画眼了。鹰隼里以海东青最为神骏，胡瓌（guī）的《出猎图》里的猎人手中架的就是一只海东青。海东青里以纯白最为珍贵。唐太宗就有这么一只白鹘，太宗极爱它，封其为'将军'。由这几点来看，画家煞费苦心地经营，意图在于创造一幅将蒙古人的大元王朝和具有胡人血统的大唐王朝融合在一起的政治图景。"

叔明总结说："这么说来，尽管忽必烈本人没有推动汉

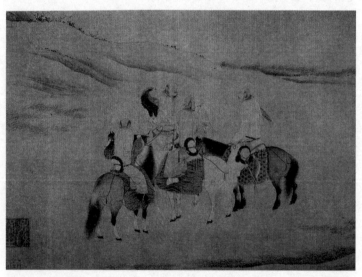

◎胡瓌《出猎图》

◎章怀太子墓壁画《马球图》（局部）

化，但是也很乐于见到这幅画把他和唐太宗进行类比？"

我说："忽必烈很忌惮汉文化。首先，有辽金的前车之鉴，汉族文化活活酥掉了游牧民族的骨头；其次，他非常重视塑造和维护人民对蒙古文化的认同感。蒙古统治着那么多民族，只有本民族的文化地位高、凝聚力强，才能保持在诸多强势文化面前的主动权。蒙古本来没有文字，蒙古军队里的军师和智囊多是维吾尔族人，上层社会里通用

维吾尔文。元朝建国后，忽必烈让国师八思巴在藏文和维吾尔文的基础上创制了八思巴文。八思巴文是有四十多个字母的拼音文字，可以译写蒙古语、汉语、藏语、梵语、维吾尔语等各种语言。忽必烈于 1271 年下诏要求所有官僚必须在百日内学会八思巴文。不过，忽必烈也不排斥汉文化。他的叔叔窝阔台最看重的谋臣耶律楚材博学多才，是汉文化的百宝箱。忽必烈也很注重塑造自己的仁君形象。他革新刑法，将生杀大权全部收归到汗廷，各地诸侯长官不能擅自杀罚，对关押在监狱的犯人要保证其温饱，蒙冤者如果沉冤得雪，政府要进行赔偿。他听到唐太宗善于纳谏，魏征和长孙皇后勇于进谏的事迹后，立即派使者去察必皇后宫里把这故事再说一遍。可见，他不介意元朝再现唐初强国明君的光彩。

"但是，有一点必须提醒你注意，《元世祖出猎图》中的马和唐人的马终究有区别。"

叔明说："似乎唐代画家画的马多为动态，而辽金和元代画作中的马以静态为主？"

我说："太明显了对不对。从刘贯道的其他存世作品来看，他的强项是画屋木、人物。他画的马肥硕健壮，却是

跑不起来的。刘贯道是河北出生的汉人画匠，未必见过大草原上的铁骑奔腾，也没见过五陵年少'银鞍白马度春风'的倜傥。他只能从旧画里东拼西凑出几匹骏马了。而在唐人画里纵横恣肆的对酒当歌与快意恩仇的豪情壮气，又岂能再现于忍气吞声的元代汉人笔端呢。"

元 代 卷

第二讲

▼

梦回大汉河山

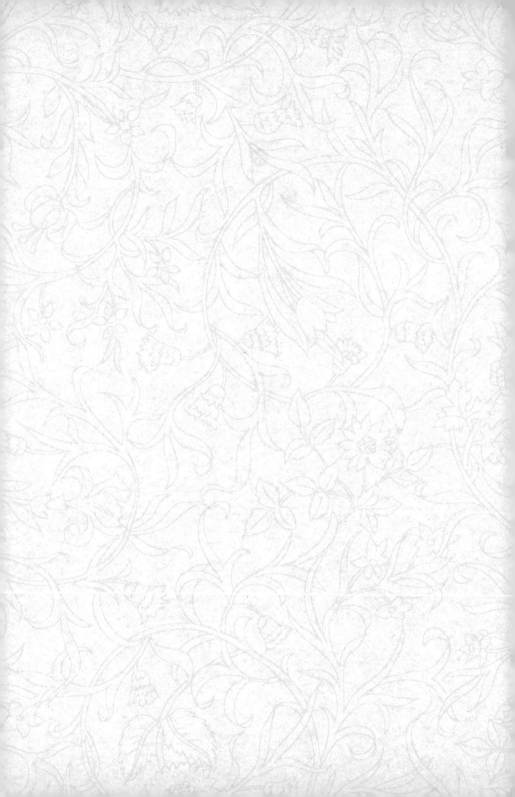

叔明问："你这么推崇赵孟頫①，为什么元四家里没有他？"

我说："你犯了用耳朵看画、迷信标签的毛病。现在说的元四家其实是指元季四大家。兄弟里最小的为季，朝代的末期为季。黄公望（1269—1354）、王蒙（1308 或 1301—1385）、倪瓒（1306 或 1301—1374）、吴镇（1280—1354）是元代中晚期涌现出来的四位成就并驾齐驱的大画

①赵孟頫（1254—1322），字子昂，号松雪道人、水晶宫（一说水精宫）道人，中年曾作孟俯，湖州（今属浙江）人。元代官员、书法家、画家、诗人。创元代新画风，创"赵体"书，"楷书四大家"之一。

家。王世贞说的元四家是赵孟頫、吴镇、黄公望、王蒙，董其昌把赵孟頫拉下来换上了倪瓒。我很赞同，这四个人确实不能和赵孟頫相提并论。说赵孟頫只手开辟了元代文人画的江山也不为过。元四家里的三家都受他的影响。黄公望喜欢从古人的画里找自己的笔墨资源，这是赵孟頫极力主张的方向。王蒙是赵孟頫的外孙，从小跟赵孟頫学画。倪瓒学赵孟頫的'飞白'笔墨，把赵孟頫点出的松、石、水的母题发展到极致。吴镇的伯父和赵孟頫是密友。吴镇虽然多有借鉴赵孟頫看不上的南宋马夏①风格，但是吴镇常用的一水分前后岸的三段式构图无疑也延续着赵孟頫对董源②江岸构图的发展。"

叔明说："在西方美术史里有达·芬奇、鲁本斯、伦勃朗这样的巨匠，他们通过作品的流传影响了很多人，但是好像没人能够像赵孟頫一样，以一人之力就把一个时代甚至以后朝代的艺术创作基调定下来，而几百年后大家依然

①马夏：指南宋时期马远、夏圭两位画家。马远和夏圭活跃于12世纪末到13世纪初，马夏画派的绘画常被称为"边角之景"。
②董源（？—约962），源一作元，字叔达，钟陵（今江苏南京，一说今江西南昌）人。五代南唐画家。南派山水开山鼻祖。

很忠实地把他当作某种标杆和范本。"

我说："你的观察有道理。这里面的原因，就在于赵孟頫献身于一个更大的文人画传统。在赵孟頫之前，文人画有一些实践者，有一些理论，有一些技巧和方法，但是基本停留在墨戏这个层面，在技法和表现能力上都有很大的局限性。虽然苏轼认为欣赏者在品评绘画作品时只以形似论画是儿童的见识，但是如果只能画云山和枯枝，也很难被认为是件严肃的事。确实也有画家把文人画画出了职业画家的水准，比如传说中的王维，以及国子监主簿郭忠恕、驸马王诜、知州文同。但是他们并没有着意去思考文人画这个画种要怎样发展。真正让文人画成为可以操作和发展的一种集体创作范式的，还是赵孟頫。你说他对文人画最大的贡献是什么？"

叔明说："复古？"

我说："中国文坛、艺坛在任何时候都起码有一半人在提倡复古。但是赵孟頫并没有大肆张扬的另一件事才是让文人画能立起来的关键，那就是对物象的简化和情绪的净化。你看《水村图》，这幅画借鉴董源的江河题材作品。赵孟頫看过不少董源真迹。你觉得他的画和董源的什么不

◎赵孟頫《水村图》

同呢？"

叔明说："首先是画面亮了很多，没有董源画里充满水气的天空，对山脉、水岸、重汀、植被的描绘也更简略了。"

我说："绢不吸水，要一层层染。两宋的画必须近看，都是很清润的。如果说董源是在沉浸于笔墨的趣味中不忘写实，那么赵孟頫就是有意识地对山水做符号化和审美化的处理。在汉唐绘画中，画家对于山水、植被的表现是很符号化的，他们绘画的目的是要描绘宇宙的真意和大和谐——这才是赵孟頫所要复活的古典世界，也是他极力主张的'古意'。"

叔明说："你是说，赵孟頫努力要让文人画脱离情绪的表现和物象的再现，同时也提供了一套图式和办法？"

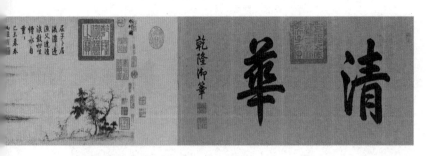

我说："或者说，沉溺于对情绪的表现以及对物象的再现，都是不够雅的。所谓文人画，就是画家即使具备了丰沛的情感和精妙的技术，也不要屈服于淋漓尽致地宣泄和惟妙惟肖地还原的诱惑。

"看《水村图》的细部，赵孟𫖯使用点线面来造型的能力没有受到任何局限，一株松，一竿竹，山峦起伏，烟水苍茫，都直追北宋伟大的现实主义画家们。但是如果后退几步，有趣的场面出现了，景物似乎退为汉唐画家笔下的山水——概念性的轮廓，松散无序的构图。"

叔明说："我最近读过方闻先生的《夏山图：永恒的山水》。他认为，唐以前的画家用三角形来表示山，重叠的三角形山体使人联想到山的后退，而由后退山体和绵

◎赵孟𫖯《水村图》（局部）

延水体构成的斜向的平行四边形，就能表现出空间的后退和移动的视角。"

我说："没错，董源是'古意'和写实的一个分界点，他刚好位于文人画家和职业画家的分界线上。董源的山水，近看抽象，远看写实；赵孟𫖯的山水，近看写实，远看抽象。赵孟𫖯就是要回到董源，逆流而上。这个意图在《鹊华秋色图》里就更加明显了。

"赵孟𫖯1295年回到故乡浙江。他的好友周密祖籍济南，却在江南长大。赵孟𫖯和他相反，祖籍吴兴，在济南做过官。他希望给这位好友展现济南的风貌，所以他画了圆顶的鹊山和尖顶的华不注山。这个画法脱胎于古代舆图，而赵孟𫖯对山体、水岸和草木的表现手法又很接近顾恺之

◎赵孟𬘓《鹊华秋色图》

◎《鹊华秋色图》（局部）

的《洛神赋图》。画面上有大量的锐角水滩，随手点插几何
形态的树木。可是如果靠近看，你会发现无数有趣的细节：
渔人晒的网罟、荡舟水上的渔夫、穿红裙张望的女子、茂
密的芦苇荡和水草、树丛共同交织成视觉上的交响乐组曲。
他用红、黄、赭来染天际、水面、岸壁、树皮和红叶、人
物和屋宇，与山体和树冠深浅不一的青形成补色，达成冷

和暖的平衡，是文人青绿山水的典范之作。在他之后的王蒙、沈周都多有借鉴。"

叔明说："我在'台北故宫博物院'看到过这幅画，特别惊讶，我从来没有意识到这幅画竟然这么小。画中所有的细节真是只有指甲盖那么一点点大。"

我说："你看他的用笔，除了少数的皴擦和点染，都是中锋用笔。最细小的芦苇和水草也是笔笔不乱。这甚至有点宗教感了。某种程度上，赵孟頫作画如画符，画的大小、尺寸，甚至内容、形式都不重要，重要的是作品中传递出来的能量和信息。赵孟頫自号松雪道人，北京故宫博物院藏的赵孟頫《自画像》便着道装，画后有宋濂题赞：'珠玉之容，锦绣之胸，乌巾鹤氅，云履霜筇，或容与于沤波水竹之际，或翱翔于玉堂金马之中。'赵孟頫对道家文化的认同不仅仅是追慕仙风，而更因为道家给他提供了一条思想和道德上的出路。"

叔明说："这是因为他身为宋代宗室却为元代皇帝效力吗？"

我说："当时确实有很多效忠宋室终身不仕元的遗民，他们甚至不许子孙去参加元朝科举入仕。赵孟頫去做官要

◎赵孟頫《自画像》

承担许多压力。他固然可以用很多理由说服自己，比如在朝为官可以为汉人争取更好的待遇，能为保护汉文化做实事。但是这些都是功利的解释，远远不如道家给的理由好。道家认为'道'是宇宙万物的本源，'道'超越了万物，当然也超越了具体朝代和世俗权力。而对于深深沉浸在书画道中的赵孟頫，不管是来自元仁宗的疯狂赞美，还是来自世人的冷嘲热讽，外界的毁誉确实也不重要。赵孟頫的杰作《秋郊饮马图》也为我们提供了一个入口。"

叔明说："这幅画像梦境一样，有点夏凡纳①作品的意

①皮埃尔·皮维·德·夏凡纳（1824—1898），法国 19 世纪下半叶的重要壁画家、象征主义画家。

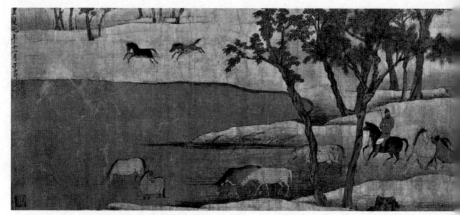

◎赵孟頫《秋郊饮马图》

思，被切成三角形的水域，容颜端肃的人，古典的形体，让人觉得进入了一个超凡的空间。"

我说："夏凡纳也主张复古。他画里的幻境和后来的超现实主义不同，不是超现实主义自由放飞的狂想和欲望，而是理想国里的清明自持。也许这能提供一个理解赵孟頫的参照点。赵孟頫画他心里的理想国，静穆而充满活力。他的一系列牧马图和浴马图似乎从李思训[①]的紧凑的青绿山

①李思训（651—716），唐宗室，唐代杰出画家。擅画山水树石，其画风为后代画金碧青绿山水者所取法。明代董其昌推其为山水画"北宗"之祖。

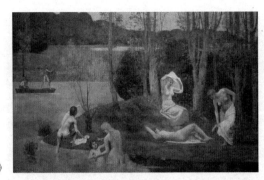

◎夏凡纳《夏天》

水里截取了一角来展开，他的马是膘肥体壮的唐马，他的山水青碧可爱，他的树皮上隐约都是隶书和籀文。所谓心猿意马，马在这里也许象征人的自主意志，既可以追逐奔跑，又可以嬉戏休憩，蓬勃生长。红衣唐装圉官定住了画面，表示这批马是有主宰、有所属的。圉官神情木讷近仁，这就表达了他心中的牧者——也就是君王的理想状态。"

叔明说："以前你也说过山水画是画家在用笔触抚摸自己的精神家园。这一片精神家园看起来格外生动亲切，也许是拉近了镜头，细节那么美妙，还有一种神秘的气息，让人愿意久久观看，希望在视网膜上留下所有颜色线条和形体。"

我说："元代大文豪柳贯评价赵孟𫖯，说他的艺术在学

◎李思训
《江帆楼阁图》

问的风炉里融冶过，又有见识作为机栝，也就是机关。柳贯通晓礼乐、兵刑、阴阳、律历、地志、字学、佛老诸学，得到他这样的评语可不容易。我们虽然无法破解赵孟頫画面里的所有秘密，但是也能感到这表面的美感是冰山一角，底下还有一个厚重的世界在滋养它。这也就是它虽然飘逸，却不流于虚无的原因吧。在赵孟頫而言，这整个世界就是汉文化。笛卡尔说，我思故我在。思毕竟是抽象的。如果'汉文化'是一个人，用形象语言来思考，他的脑海里也许会浮现过《秋郊饮马图》这样的画面？而有过这样的画面，也许就能证明汉文化的确切存在和永不消亡？赵孟頫书画冠绝天下，却从不自矜。因为他已经成功地消解了小我，化进了书与画这两个伟大传统里去了。"

元代卷

第三讲

▼

一江华丽万民狂

叔明问："元初的著名画家，除赵孟頫以外，还有谁最值得了解？"

我说："一位是高克恭，高克恭和赵孟頫关系很好，二人互相影响。清代鉴赏大家梁清标对元人书画的收藏以元六家为主，就是赵、高和元季四大家。和赵子昂亦师亦友的钱选都退居其次了。另一位是王振鹏[1]，他是元仁宗最重用的画家，被元仁宗赐号'孤云处士'。元仁宗对赵孟頫毫不

———————

[1]王振鹏（生卒年不详），字朋梅，永嘉（今浙江温州）人。元代著名画家，擅长人物画和宫廷界画。

◎元 佚名 临王振鹏《金明池图》（局部）（美国纽约大都会博物馆藏）

各啬赞美，但用得最得心应手的还是王振鹏。王振鹏在界画的技术层面登峰造极，被誉为'元代界画第一人'。"

叔明问："我们知道的界画高手有五代的卫贤、郭忠恕，北宋的燕文贵、张择端，南宋的赵伯驹、赵伯骕兄弟和李嵩，元代的夏永。王振鹏和他们比起来如何？"

我说："王振鹏接住了五代两宋以来界画的传统，又把它往另一个方向推了一下。看看这幅美国纽约大都会博物馆收藏的元人临王振鹏《金明池图》，你觉得和南宋的《金明池争标图》以及李嵩、夏永的亭台楼阁有什么不同？"

叔明说："南宋《金明池争标图》的意图似乎在于提供最完整的信息，后人甚至可以按照这张图再造一个金明池。

根据这幅画，布局、建筑结构、配色甚至种什么树都有了。大都会的《金明池图》全用白描，背景虚化，主体突出，更接近现代的建筑表现图。"

我说："元人汤垕曾经说，在绘画十三科里，山水打头，界画打底。一般人瞧不起界画。很多情况下界画是作为工程底稿和效果图而存在的。为重要的建筑设计画外形效果图是历代界画家的任务之一。北宋界画高手刘文通、吕拙为宋真宗绘制玉清昭应宫和郁罗萧台的设计图；王振鹏为元仁宗画《大都池馆图样》；清代叶洮、郎世宁也曾参加畅春园、圆明园的建筑和园林设计。学者余辉认为，《金明池争标图》长和宽不超过三十厘米，尺寸这么小，有可能是一个大型工程的鸟瞰效果图。

"界画画家只要有发挥空间，就总想展示更多的才能。五代和两宋的界画所描绘的建筑往往从属于一个更大的场景。或许是风景，如郭忠恕《雪霁江行图》；或许是历史画面，如赵伯驹《汉宫图》。夏永这样只画宋代名楼的画家，也要在画面上写上整篇的名楼赋记。而王振鹏则不同，在做界画的时候，他彻底地沉浸于对建筑的还原和再现中，建筑为画面的最大主体。让我们来看看现藏于'台北故宫

◎王振鹏《龙池竞渡图》（"台北故宫博物院"藏）

博物院'的《龙池竞渡图》，这个版本比大都会版的精妙程度又高了一个层级，上有王振鹏隶书款识，写了献画经过，可知作于1323年。此卷的重点在于金明池的建筑主体，尤其是宝津之楼、彩楼、骆驼虹桥、水心五殿，与桥边和池中心的龙舟一静一动，形成了平衡。"

叔明说："这画精密到不可思议的程度。它忠实地再现了当时建筑的风貌吗？"

我说："界画的特点就是一定要准确，要以毫计寸，折算无亏，一切都要同比例缩小。界画要表现出空间感，楼宇里要能容人，门窗要望之能开合。画上的宝津楼是重檐歇山式，凸出的看台轩里有铺锦的龙头座椅，应是皇帝的御椅。窗棂外的卷帘，周围的栏杆，建筑各部的材质、结构、比例和体积感都通过墨线来表现。直线还可以用界尺

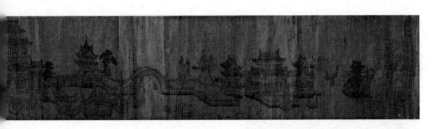

引笔，曲线排线就全在手上功夫和心中计较了。向背分明，角连拱接，合乎透视。柱头上是阑额，阑额上是斗拱。梁思成先生说过，斗拱之于中国建筑的变化，正如柱式之于欧洲建筑的变化。宋朝的斗拱比唐朝更精巧玲珑，开始在柱子之间增加补间斗拱，同时还使用'出跳'，用斗拱的层数拉开各个建筑的等级。图中的主殿在当心间用两至三朵补间铺作。

"我们要知道，在南宋时候，金明池水上演习已成遗事。到元朝，开封的宝津楼已毁，金明池已枯，但是传说还在。当时还是太子的元仁宗可能就和王振鹏提了这件事。王振鹏也很会取巧，在太子生日时献上一幅《锦标图》，再现了当年盛况。画面右段的楼船，以及画面左段十一艘竞相冲向宝津楼下水域锦标的龙舟，冲锋夺标时站上龙头

◎南宋《金明池争标图》

摇旗呐喊的旗手，都画得纤毫不爽。此图肯定在皇家圈子里引起了轰动，仁宗的姐姐鲁国大长公主对此念念不忘。鲁国大长公主是元代最尊贵的女性之一。裕宗（1243—1286）是她祖父，顺宗（1264—1292）是她父亲，武宗（1281—1311）与仁宗（1285—1320）是她兄弟，英宗（1303—1323）、文宗（1304—1332）是她侄子，文宗同时还是她女婿。她早年丧偶后寡居，最大的爱好就是收藏字画。1323年，她借着举办书画雅集的名义，请王振鹏照样再画一张。这才有了钤上了'皇姊珍玩'和'皇姊图书'二印的《锦标图》。"

叔明说："那么为什么它现在叫《龙池竞渡图》呢？"

我说："因为这幅画太出名了，有许多临本传世，流传过程中名字也不断改变，出现了被题为《龙舟图》《金明池图》《金明夺锦图》《宝津竞渡图》的版本，但是其母本无疑都是王振鹏的第一张《锦标图》，其中又以'台北故宫博

物院'所藏的具有乾隆题名的《龙池竞渡图》最真，那么就金口玉言，从此成为《龙池竞渡图》了。"

叔明说："这我就明白了，宝津楼、金明池、龙舟赛，这些本来就是作为奇观（spectacle）被呈现的，就像迪士尼乐园一样，越突兀越好，和现实反差越大越好。可是为什么元朝皇室对北宋宫室这么热衷呢？他们也希望拥有同样豪华的宫室吗？"

我说："元代并不崇尚奢华。忽必烈选择金中都燕京为都城是因为这里南控江淮，北连朔漠，在蒙古的版图中处于正中，方便四方来朝。但是中都已经一片瓦砾，他便索性在旧都之侧建造新都。忽必烈每次来燕京都住在保存相对完整的离宫大宁宫，就在今天的北海附近。

"1267 年开始的大都规划和营造由汉人刘秉忠主持。1285 年左右，旧城居民开始迁入新城，元大都的建造就基本告一段落了。元代宫殿的建筑形式和基本结构以汉族传统木结构为主，同时吸纳了西域中亚少数民族的建筑特点，以色彩斑斓的琉璃为装饰。元代皇室听从汉人谋士的意见，以汉人礼法来治理汉天下，但是在生活方式和内部权力分配上还是蒙古式的。皇宫殿内装饰保持蒙古风味，普遍使

◎《龙池竞渡图》（局部）

◎《龙池竞渡图》（局部）

◎《龙池竞渡图》（局部）

用壁衣和地毯，木结构显露的部分都用织造物遮盖起来，让它依然像个"斡耳朵"——蒙古语中的宫帐或宫殿。而且在作为王朝政治核心场景的重大庆典上，皇帝和皇后的座位依然按照蒙古传统并排设置，每遇重大庆典，帝后同登御榻，接受朝拜。主殿大明殿的台基边按照忽必烈的意思，种植从沙漠移植来的'誓俭草'，让子孙不要忘本。但是另一方面，借金人离宫里广寒殿和琼华岛布局出来的元代万寿山和太液池，是否也和11世纪开封的金明池形成了某种镜像呢？"

叔明说："这种镜像是偶然还是必然形成的？"

我说："说是偶然其实也有其必然性。开封的金明池源起于周世宗效仿汉武帝在长安城外开掘昆明池操练水军，在宋太祖手上发扬光大。金离宫的琼华岛是在辽国瑶屿行宫的基础上再疏浚扩建出来的，所谓瑶屿行宫，则是辽国皇室本着对蓬莱仙境的理解修建而成的皇家宫苑。少数民族对帝王神仙最辉煌的想象都来自汉族的文化。太液池的形制显然不是用来打水战的，皇太子大概想看看赛龙舟是个什么情形。"

叔明说："为什么宝津楼和虹桥之间的建筑，南宋《金

明池争标图》和元本上画得不一样呢？"

我说："王振鹏本上已经体现出了一些元朝建筑的特点，例如彩楼是十字脊重檐歇山式，正中有火焰宝珠装饰，屋脊有鸱吻、瓦垄、脊兽。元代建筑中的补间斗拱与柱头斗拱的制作技术比宋代更完善，做得更突出。元代的柱比宋代细长。台基地面全面铺花，侧面镶边还全部堆砌花纹。这种无节制的华丽装饰对于宋朝皇帝来说就太过分了，但是对于元代皇帝正合适。不过最本质的区别其实不在建筑上。"

叔明说："在哪？"

我说："金明池和皇家宫苑琼林苑都是皇帝与民同乐的场所。每年二三月份（农历）两个园林都对老百姓开放，到'水嬉'那天，皇帝驾临后才闭园。开放期间不但百戏杂陈，还允许百姓摆摊做生意，俨然两个大型游乐场。金明池演武那天，全城百姓倾城而来，观看各种水上表演和龙舟赛。而在较安静的地段，百姓还可以购买牌照后钓鱼，钓上来的鱼游客可以买来吃鱼脍。而王振鹏画面上的观众，不是官吏就是侍卫，是名副其实的御览，和百姓无关了。"

叔明说："是不是王振鹏只擅长界画，不擅人物或群

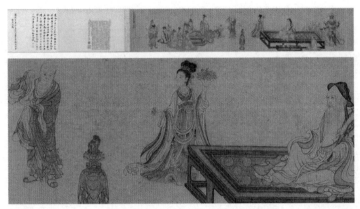

◎王振鹏《维摩不二图本》及局部

像？"

我说："他擅长得很呢。他在仁宗居东宫时就为其临摹过金马云卿画的《维摩不二图本》，这幅画现藏于美国大都会博物馆。画上的核心人物是中间这三位：榻上坐着的是在家养病的维摩，他的身边站着天女，天女把花撒向来探视的释迦牟尼弟子舍利弗身上，舍利弗下意识就用拂袖掸花，维摩当即指出舍利弗心中有物，并乘机说法。如此微妙的瞬间他都能刻画，有什么不能画？无非是如若真画出前任皇家与民同乐的场面，那不是给现任添堵嘛。"

叔明感叹道："中国谚语说伴君如伴虎，我看画家的每

一个举动都是博弈。要画前朝，又不能引起现任领导的负面反应，分寸感太重要了。我们现在看到的画家，都是押对了宝的高手。"

我补充说："这话要加一个前缀：宫廷体系里的画家。王振鹏本来也是民间画家，因为献画而得到皇太子寿山赏识——仁宗的名字在梵文里是寿山的意思——寿山自幼受名儒李孟教导，熟读儒家经典，也和祖父忽必烈一样仰慕贞观之治，后来还成功恢复了科举，确立了此后六百年以四书五经为基准的取士制度。对于这样一位异族储君，王振鹏献了幅什么图呢？他献上了描绘唐代宫苑的《大明宫图》——正中靶心，从此踏上登龙之路。

"这幅《大明宫图》有明代摹本，至少可以判断出原本也是极尽工巧精美的白描。我觉得从王振鹏画佛道画的造诣能推测出他很熟悉粉本，也就是白画，这是壁画画工勾画稿子的小样。王维和吴道子都很擅长白画，敦煌藏经洞里也发现许多白画，证明唐宋以降佛道画都是这样创作的。但是王振鹏不但看出了白画的独特美感，更独辟蹊径，把白画——白描用在界画里。仁宗即位后，王振鹏得官，在秘书监也就是皇家图书馆当典簿。典簿是七品官，大概是

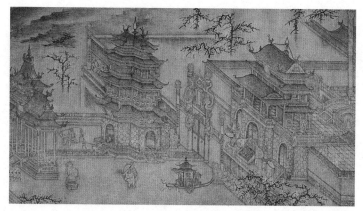

◎传王振鹏《大明宫图》（局部）

比较清闲的。王振鹏作画和工作以外的时间都在图书馆的偏殿里恶补古代典籍。从他的画来看，显然他有照相机式的记忆力。王振鹏学识提高得很快，仁宗英年早逝，而王振鹏的官路依然一帆风顺，屡次升迁。1323年《锦标图》在顶层圈子里被公开展示，也许就是他的新庇护人鲁国长公主要把他的声名推向新高峰吧。总之，王振鹏后来'佩金符，拜千户，总海运于江阴、常熟之间'，这可是实缺，自己的实力和皇家的信任缺一不可，对于汉人来说尤其不容易，最后还官居五品，父母都得到追封。"

叔明说："学而优则仕，看来画而优则仕也是可能的。"

　　我说:"元朝重视工匠技能，重用技术官僚。所以郭守敬这样的科技天才能脱颖而出，主持大规模的水利天文工程。这也是元代在技术水平上能领先世界的原因吧。"

元代卷

第四讲

▼

万人如海一身藏

叔明说:"我们聊过了出身好、学识好、官运亨通的赵孟頫,聊过了出身一般但凭借后天努力官路顺畅的刘贯道和王振鹏,这三人都不能代表元代画家的一般状态吧。"

我说:"我们今天来讲讲黄公望[①],他可以被当作元代文人命运的一个缩影来看了。黄公望出生于 1269 年,也就是南宋咸淳五年,本名陆坚,他的哥哥人称'陆神童'。宋代有童子科,等于现在的天才班。一般的聪明人二十岁考个

①黄公望(1269—1354),本姓陆,名坚,常熟(今属江苏)人,后出继永嘉(今浙江温州)黄氏为义子,因改姓名,字子久,号一峰、大痴道人。创"浅绛山水",为"元四家"之首。

秀才，到三十岁前能中进士堪称登了龙门。神童把这个过程缩短了一半。宋代的晏殊，十四岁被举荐，直接和数千准进士一起参加殿试，被赐进士出身，后来成为宰相。可以说，宋代的神童含金量最高，许多人成为朝廷重臣，入阁拜相。黄公望的哥哥人称'陆神童'，应是已中选了，弟弟也习神童科，可见这个家庭在早教上颇有心得。无奈时也运也，国家倾覆，神童又能奈何。1275年，常熟失陷，陆家也有了极大变故，以至于两年后，小陆坚被过继给当时寓居在常熟的温州人黄公当嗣子。黄公已九十多岁了，一见这孩子，说：'黄公望子久矣！'陆坚遂改姓黄，名公望，字子久。"

叔明说："那是好心的说法吧，真的很想要孩子，就不会等到九十多岁了。"

我说："目前关于黄公望身世的记载大多来自元人钟嗣成的著作《录鬼簿》。这本书就等于元代文艺界的《who is who》（《名人录》），一大半内容是介绍故去的名人，一小半内容介绍当代名人，记载多半语焉不详，黄公望这一词条已经是字数最多且最详尽的了。而从这词条来看，黄公望的名声一方面在于学问广博，无所不知，另一方面在

于文才风流，'长词短曲，落笔即成，人皆师尊之'，最后才提了一下'尤能作画'。这个事的诡异之处就在于，虽然人人都知道黄子久，他也有许多登堂入室的好友，但历史上除了这个词条竟然没有任何其他关于他身世的记录。黄公是一个姓氏提供者，他做什么职业？陆坚的生身父母是谁？他的童年化为一段轶事，轶事又凝聚成他的名字。这轶事只能是来自黄公望自述，像一团烟雾，遮住了他的来处。而关于黄公望下一个可考的记载，是他在二十三岁时和时任浙西廉访使的阎复以及其好友徐琰的交往。阎复和徐琰都毕业于山东的东平府学。这个东平府学是金元时儒学教育的中心，元朝翰林院、国子监和秘书监等核心文秘部门的官员一大半来自东平府学。当时的东平堪比现在的清华了，阎复、徐琰更是和孟祺、李谦一起被誉为东平四杰。让名门显宦的老大人也愿意平辈结交的草根子弟，可想见其风姿殊异。1291年，徐琰出任江浙参政，后又出任浙西肃政廉访使，给了黄公望一份工作，请他当自己的书吏，也就是秘书。朝廷聘用的是官，官员自己掏钱雇的是吏。黄公望可能缺乏一些向上管理的技巧，不久两人就一拍两散。不过关系也没有搞僵，因为后来他还是得到

徐琰举荐，认识了章闾。章闾当上江浙行省平章政事后就聘请黄为书吏。这回二人关系相处得不错，1312 年，黄公望随章闾入京，老板升官当中书省平章政事，黄公望也在御史台下属的察院任书吏，成为国家公务员。1315 年，章闾主持的江浙土地登记工作出现了'逼死九人'的罪状，黄公望也受牵连下狱，没多久就出狱了，那年，黄公望的隐居生涯正式开始。"

叔明说："1315 年？上次你说仁宗重新恢复科举考试，好像也是这段时间？"

我说："是的。中断了几十年的科举恢复，就是在元延祐二年。黄子久的好友杨载参加了考试，进士及第，走上了截然不同的人生道路。还要补充一点，在这之前，杨载得到赵孟頫的举荐，已经以布衣身份被召为国史院编修官。其实很有可能黄公望在这个时期正跟随赵孟頫学画。黄公望从 1299 年开始学画，而赵孟頫在 1299—1309 年刚好在杭州任江浙儒学提举。这一阶段黄的作品有类似高克恭面貌的设色山水，风格老壮，许是受赵孟頫的影响。所以黄后来有'当年亲见公挥洒，松雪斋中小学生'的句子。显然赵孟頫认为视野宏阔、文采斐然的杨载更堪为国家栋

梁之才，杂学多才的黄公望还没到值得他破格推荐的程度。"

叔明说："但是黄也没有放弃政治仕途，直到1315年他的仕途梦才彻底破灭，不过他也因此找到了适合自己天性发展的道路。"

我说："对，黄公望的特点就是杂而能融会贯通。他算命能维持生计，可见易经玩得很溜。胡适曾经说，汉代以前的道家可叫作杂家，秦以后的杂家应叫作道家。杂家也好，道家也好，都是兼通儒墨名法佛。黄公望后来加入全真教门下，就是因为道家博大，兼容他义。黄的道门师傅叫金月岩。他跟随金月岩在圣井山修道，故号井西道人。2014年人们在圣井山上找到一个山洞，形制和山西传说吕洞宾修行的纯阳洞差不多。当地黄氏宗族认为这就是黄公望当年的修行场所。黄公望和张三丰交好，也因为两人在三教融合的观点上投契。我们可以说，1329年，黄公望在他耳顺之年和倪瓒一起加入全真教，这才是他生命的第二阶段，也是全新的起点。"

叔明说："为什么是全真教呢？我听说江南一带的人们信奉的主要是正一教。"

我说："没错，全真教从北方的山东起家。全真教的二代掌门丘处机应邀远赴中亚，向成吉思汗献计献策。成吉思汗认为丘处机很厉害，就让他统领天下道教，特批燕京太极宫给他居住。后太极宫又经御赐改名为长春宫，成为全国道教总办公室。全真教弟子的儒家修养也很厉害。丘处机的弟子李志全深得窝阔台欢心，为蒙古贵族们办起国子学，传授《孝经》《论语》《孟子》《中庸》《大学》，又选拔汉家子弟学习蒙语和骑射。一时全真教成为显教，不少佛门弟子都改信道教。不过，黄公望加入全真教时，正是道教遇到大劫的时候。"

叔明问："是因为元世祖忽必烈皈依藏传佛教，成为密宗弟子吗？"

我说："不仅仅是这样。所谓祸起萧墙，全真教的大功德是修订了道藏，道藏于1244年修订完毕，共七千八百余卷，比金代道藏增加一千余卷。其中新刊了《老子化胡经》，并刊印《太上老君八十一化图》。《老子化胡经》说道家的老子和弟子尹喜一起去西域传教，到了现在阿富汗、巴基斯坦这边。胡王不信他们，用火烧老子，用水淹他，都无法对他造成损害，这才信了。老子就说你们要信

佛，这佛是尹喜化身而成的，从此就有了佛教。这个故事也不算全真道士们自己编的。成吉思汗召丘处机去中亚草原，就是用这个典故请来的丘真人。他的意思是老子为了启蒙胡人可以长途跋涉，您也是可以的吧。此经自东晋以来就有，佛门子弟视之如寇仇。唐代时和尚们就上书请求销毁此伪经，后经学者们讨论，武则天裁定此经真确，不应削除。忽必烈灌顶后第二年，中土和西域的和尚们联手，状告《太上老君八十一化图》伪妄，再次要求判定此经真伪。这一回的判定采取辩论方式，双方各十七任参赛，以道教落败告终。这一败道教损失惨重，两百多处道观要归还给佛门，这还是其次，四十五卷'伪经'要被彻底销毁。1280年南宋灭亡后，忽必烈下令在全国范围内销毁除道德经以外的全部道经。历代道藏虽然经历战火，但依然有幸存，唯独元代焚经后，许多经书彻底失传。在这个大背景下，黄公望的一些零散行为就形成了连贯的线索：他六十六岁在苏州开设三教堂，和儒家佛教人士辩难，多少有一雪前耻的意思。他整理、传播由师傅金月岩编写的三部道教典籍，像地下工作者一样偷偷传播道教的火种。同时他还主持过道观，管理过杭州的开元宫。而四处云游、

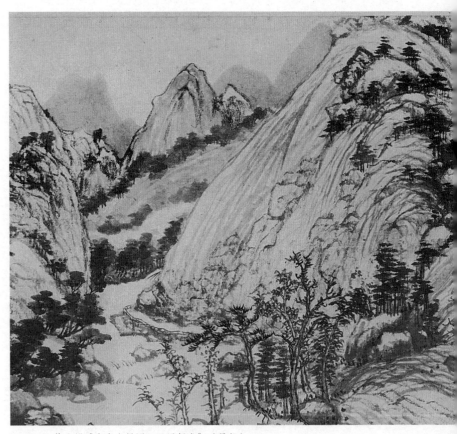

◎黄公望《富春山居图·无用师卷》（局部）

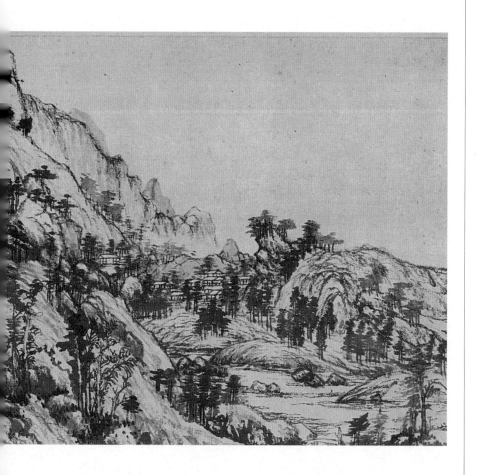

结交道友、修炼吐纳之法，也都是道士的职务行为了。"

叔明说："所以黄公望很认真地在做道士，画画不过是他的业余爱好？"

我说："画画是得窥性命真义的修行途径，而赏画、评画、赠画是结交达官显宦的手段，卖画、教画是取世间财的手段。可以说，画画是黄公望在世间修行的手段，也是他和人间互动的界面。从黄公望的创作年表可知，他青年时期师从赵孟頫学画，但是到晚年才名声大振，这时他学画已数十年了。"

叔明说："我们要理解《富春山居图》，看来也要借助对道教的理解了？"

我说："确实如此。"

叔明："我先问一个很俗的问题，这《富春山居图》是实景还是造境呢？"

我说："问得好。这也是多年来困扰美术史学者的问题。20世纪80年代时，王伯敏先生在富阳实地考察，他的结论是：黄公望所画富春江的两岸有可能起自富阳城之东的株林坞、庙山坞一带；在中埠、汤家埠的后山等地则能看到画面中段部分的画境；画的第三段则是顺江东转向

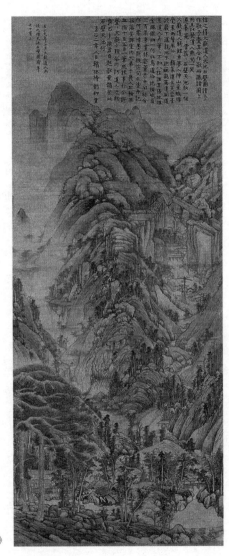

◎黄公望 《天池石壁图》

富阳，一直到今天的新沙至里山一带。此为'拼接说'。

"第二种说法可以叫'化景说'。清代画家恽南田说黄公望画富春山居卷，旅行数年收集素材，回到山里，提笔立就。清代画家王时敏认为：'子久神明变化，不拘守其师法。每见其布景用笔，于浑厚中仍饶逋峭，苍莽中转见娟妍。'这也接近现代艺评家陈传席的观点。陈传席认为黄子久很少以真山真水做模特，而是到处游荡，时时将自然界中的山水融于胸中，重新铸造，画的是胸中山水。

"第三种说法最新，可以叫'实景说'。2014年，温州人黄正瑞、黄荣波和黄孝圭提出，黄公望所画的都是真山真水，且就在温州一带。黄公望画的《天池石壁图》《秋山图》《九峰雪霁图》都取材于温州瑞安一带的九峰山。九峰山山腰有一个很大的天然水池，位置和《天池石壁图》里的天池如出一辙。而且九峰山的位置正对着黄公望修行的圣井山。《富春山居图》所画，正是他从圣井山山腰望出去的飞云江蜿蜒流过鹤屿山、高岙山、山前山、五甲山几座山的景象。"

叔明大感兴奋："那真是彻底颠覆了之前的见解！可信程度如何呢？再说，既然黄公望在跋里说'富春山居'，这

幅画和富春多少要有些关联吧。"

我说："就风景和绘画本身的关联度来说，确实非常紧密。除了以上这些例子，黄公望所画的《九珠峰翠图》和附近的九珠潭风景相类，1355 年所画《陇湫真境图》和北雁荡山十分相似。黄公望的嗣父是温州人，黄公望自己的生活轨迹也集中在浙西一带。更重要的是，他的师傅金月岩在圣井山修行，黄自号井西道人，又常落款'平阳黄公望'，平阳就在圣井山下，可见他的修行地也在此地。他跋里说的无用师郑樗是金月岩的衣钵传人。两人同归，回到圣井山的概率是极高的。至于富春，温州三黄对此的解释是黄公望和张三丰过从甚密，所以把张三丰出家地南召小店乡的古名'富春'为山居之号。这个解释略为牵强，不过并不影响《富春山居图》和在圣井山山腰所见景观之间的联系。黄公望自己也说：'皮袋中置描笔在内。或于好景处。见树有怪异。便当模写记之。分外有发生之意。登楼望空阔处气韵。看云采，即是山头景物 。'既然黄公望在此居住多年，自然不会放过那水墨长卷般的江山胜景。在'兴之所至'的时候，也就可以信手拈来了。回到绘画本身，不管是眼前景还是胸中景，转化为纸上景都要经过布

局和重构。"

叔明说："我对这画最强烈的印象就是淡，为什么吴湖帆在这半截《剩山图》上题词'山川浑厚草木华滋'？"

我说："黄公望传授画山水的秘诀之一，是用淡墨来积。所谓积墨就是层层染擦，到一定程度，再用焦墨、浓墨，点出细节，分出远近。他还会用一点藤黄水或螺青渗入墨笔里，自然地给山石润色，也形成微妙变化。画里多次出现的淡墨枯笔飞白，也极大地拓宽了用墨的音域。"

叔明说："你是说唱歌那个音域？"

我说："是的。大收藏家王季迁有个比喻很妙，他说看墨如听音。好的笔墨如好的声音，过目（过耳）难忘。好墨和好音一样，是圆的，立起来的。在这里我们引申一下，淡的笔墨就是极低极微的声音，笔断意不断的线条和飞白则是声音中间的呼吸，浓墨是高亢洪亮的声音。声音表现力的强弱，其实不是取决于你能唱到多高，而取决于你能否控制到无限微小的那部分。淡墨枯笔的妙处，可以说是黄公望从赵孟頫那里学来的，但是二者两相映照所拉出的华丽结构和张力，则是黄公望自己的创见了。"

叔明说："也许赵孟頫会认为这样刻意地将二者进行对

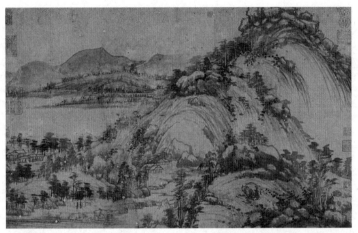

◎黄公望《富春山居·剩山图》

比太俗呢。从音乐上来说，我觉得赵孟頫像海顿，排斥一切过分的东西，而黄公望像贝多芬，温柔处特别温柔，雄浑处极其雄浑。"

我说："赵孟頫太雅。他首先提出要'写山水'，不要画山水。什么意思呢，就是要见书法的笔墨。同时他又不太喜欢暴露太多笔迹。他的雅和古，就在这个分寸之内，这个腔调之中。而黄公望呢，也写，也画，也积，也泼，有笔墨，也见笔迹。他自信，只要合乎道的，就要尽情展露。同时，他对自然的观察和理解也比赵孟頫强太多，他

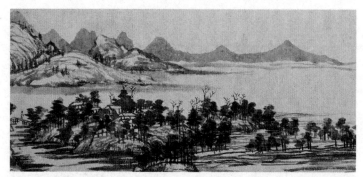

◎《富春山居图·无用师卷》（局部）

◎赵孟頫《双松平远图》（局部）

◎《富春山居图·无用师卷》（局部）　　◎赵孟頫《吴兴清远图》（局部）

淡淡几笔所表现出来的透视关系之丰富，在中国画家里几乎空前绝后。恽南田说黄公望别的地方都好学，唯独其苍茫之气无法学。有就是有，没有就是没有。我有时候觉得，黄公望的气，是凭借道家的修炼方法养出来的。"

叔明说："你是说，黄公望的画和修炼有关？"

我说："我读过黄公望所传的《抱一子三峰老人丹诀》和《抱一函三秘诀》。书里有种两分法很有意思，这种两分法把铅和汞视为万物的两源，而铅生汞。黑铅对应的是肾、阳、气、命；银汞对应是心、阴、神、性。简单地说，炼内丹的过程就是肾里的铅上升炼成心里的汞，叫抽铅添汞。肾是命之根，心是性之源。在这样一种哲学中，略扩展一下就可以得到墨与白的关系。墨色是阳，是全身气脉所系之命；白色是阴，是心神感官所显现之性。而画中的气脉华滋、声希味淡也是性命双修到了高境界的流注笔端。此画赠予同门郑樗，想必也有双方都心领神会之处吧。道家讲人体有上、中、下三个丹田，真气在其中往复，最后成就金丹。而在此画里有三处洼地水泽，卷首一人前行，卷尾一人往复。在这黑白山水中行走的滋味，是否也恰如他们在那些个打坐入定的夜晚，驱使真炁（qì）在体内虚

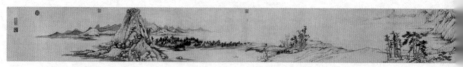

◎黄公望《富春山居图》

空和经络中行走的滋味呢？黄公望写过，绘画里也有风水。李成画坡脚湿厚，所以米芾预言他后代儿孙昌盛，后来他的子孙里果然出了许多当官的。——看来他真信这个。有学者认为黄公望所画是他心目中风水最佳的真山水，此说未必。这画里似乎也没有太多窝风藏气之所，但是山水和人一样禀天地之气而生，这应该是黄公望借画山水来修道的大逻辑所在。"

叔明说："无论如何，这画的精细和磅礴，证明黄公望到八十几岁气还很足。"

我说："黄公望在八十六岁以后没了消息，世人也不知道他是去世了还是遁世。但是后代画家学他者众多。明清以来，绘画界曾有'家家子久，户户大痴'的情形，一是都模仿他，二是赝品众多，似乎也有学他以笔墨养生的法子。沈周、董其昌、王翚、黄宾虹都学他，都活到八十岁以上。所以黄宾虹说黄公望开此门庭。总之，黄公望的一

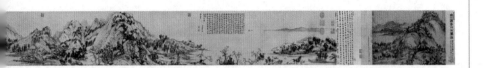

生，也如《富春山居图》的结尾，'曲终人不见，江上数峰青'。我们一不小心见证了一个修真人的生命履迹，正是神龙首尾都不确，余音绕梁到如今。"

元代卷

第五讲

▼

云山逸思矫矫松

　　叔明问："之前你说看元画，必须要了解高克恭①。为什么又先说黄公望呢？"

　　我说："如果把赵孟頫和黄公望比作元代山水画的两座高峰，高克恭就是两峰之间的云山云海。他并没有刻意追求什么风格，却是后人理解元代文人画变迁的重要过渡和桥梁。"

────────────

①高克恭（1248—1310），字彦敬，号房山道人。维吾尔族，籍贯大同（今属山西），居燕京（今北京），晚年寓钱塘（今浙江杭州）。能诗善画，在元代初期画坛享有很高的声誉，与赵孟頫齐名，时有"南赵北高"之誉。

叔明说："高克恭的特殊之处在哪里？"

我说："在文化传承上，他对元初民族融合和南北文化交流产生了积极的影响；在人际交往上，他融合了北方汉人和南人，士大夫和文人等几个差异很大的圈子；在绘画上，他融合了董源、巨然和郭熙、李成，不仅如此，他还把山水画从北宋的写实往概念化、程序化和风格化的方向推了一步。"

叔明说："高克恭，听起来是汉族名字啊。"

我说："高克恭的祖先是回鹘人，也就是维吾尔族人，在大同已经住了几代。从外貌上看，高克恭应该还保持着少数民族的特点，所谓'高侯回纥长髯客'，可他的内心已经完全汉化了。因为家谱遗失，其曾祖之前都不可考。高克恭一家在他的父亲高亨（字嘉甫）这一代搬到燕京，住房山一带，所以别人多称其为高房山。高亨是有名的才子，虽然一辈子没有当官，但是交游广阔，以至于六部尚书招他做女婿，忽必烈也和他有交情。高克恭二十八岁时以普通官员的身份面见世祖，忽必烈上下反复打量他，问：'这就是高嘉甫的儿子？'当即赏下中统钞二千五百缗。高克恭后来回忆道：刚参加工作，每月工资也就够饭钱，全靠

这笔钱熬过去啊。他也没熬多久，此后更像坐直升机一样，隔一年就升一次职。他曾做过户部主事、监察御史、江浙省郎中、兵部郎中、江南行台治书侍御史、工部侍郎、吏部侍郎、刑部侍郎、刑部尚书。用现在的话来说，财政部、建设部、国防部、纪检委、司法部的副职和正职他都干过，然后被外放到大名路做总管，相当于一个副省长了。如果他没有在回京述职时感染伤寒去世，应该很快会进入中书省，当个平章政事，也就是副宰相级的高官。"

叔明说："高克恭仕途亨通是因为皇帝的关照吗？"

我说："元朝初期，统治阶层在推行汉人典章制度还是维护蒙古旧法的意见上有很大分歧。蒙古贵族刚开始主张赶走汉人，把中原变成大牧场。幸好有耶律楚材这样的良相说让汉人交赋税更合算。后来忽必烈身边有刘秉忠、姚枢、许衡、张易等汉人谋臣、儒臣，最终以传统的中央集权制度为蓝本创立了元朝制度。但是忽必烈又不完全信任汉人，为了维护和蒙古王室以及其他汗国的关系，逐渐疏远了儒臣。所以高克恭这样在金国汉地长大的色目人就着实得用了。金国上层社会对北宋的儒学和诗词歌赋崇拜得不行，高克恭家学渊源，从小接受了一整套良好的汉文化

教育。高克恭当刑部尚书后，借着京师大旱的由头，说刑法是用来教化人伦的，现在的刑讯逼供，让儿子告发父亲，妻子告发丈夫，弟弟告发哥哥，奴仆告发主人，大伤风化，每年监狱里要死几百人，这是阴阳失和，是老天爷在警告世人。这一套是彻头彻尾的儒家说法。高克恭还是难得的直臣和能臣。他和好朋友赵孟頫一起抵制权相桑哥，在部里和朝堂上都很有主见，绝不随波逐流。他推荐的人，都是难得的人才。他料理过的事务，不但公道得让人说不出二话，而且纲举目张，经久不废，成为后任照办的典范。在他任大名路总管的时候，官吏收敛，百姓舒心。当时的皇太子要取花石纲，这种劳民伤财的事，在宋徽宗时闹得天怒人怨。但是到了高克恭手上，他就能办得既不扰民，还能让皇上也满意，皇上还特赐锦缎嘉奖他能干。"

叔明说："看来研究书画完全是高克恭的业余爱好和修养身心的方式了。"

我说："应该说是结交志同道合朋友的方式。正如北宋的苏轼和米芾经常搞的雅集，高克恭在大都就有一个好友圈，其中有同朝为官的，比如赵孟頫、鲜于枢、李衎、李仲芳、畅师文，也有织纱为生的何得之，大家以诗书画论

交，绝不势利。高克恭和李衎、鲜于枢都是北京人，相识最早。赵孟頫三十三岁赴京，和比他大六岁的高克恭一见如故。鲜于枢擅行书和草书，赵孟頫都承认鲜于枢的草书写得比他好。根据赵孟頫的回忆，这个时期的高克恭作画不多。临安陷落，高克恭和他的朋友们陆续被派到南方任职。至元二十六年，高克恭被权相桑哥打发到江淮行省考核簿书，李仲芳在两浙运司当经历，鲜于枢当浙东宣慰司经历，大家的职位都不高，闲暇很多。他们来到向往已久的江南，真是老鼠掉进了米缸里。他们爱这里的清丽山水，登山游玩，流连忘返，高克恭和李仲芳在这一时期画了许多竹石林峦。这些元朝青年官僚们都能诗善文，喜欢收藏、鉴定名帖名画、古董器物，迅速和吴越文士们打成一片。后来赵孟頫从济南辞官回到吴兴，常与他们一起饮宴出游，渐渐聚来更多名人雅士，席中有鼓琴的，作曲的，吟唱古调的，满座一醉方休。高克恭和赵孟頫的友谊在这个时期又进了一步。后来这批好友到各地任职，互题互品作品，则化无形的友情为有迹的见证了。1309年，高克恭六十二岁时作《云横秀岭图》。李衎题字：'予谓彦敬画山水，秀润有余，而颇乏笔力。常欲以此告之，宦游南北，不得会

◎高克恭《云横秀岭图》轴

面者，今十年矣。此轴树老石苍，明丽洒落，古所谓有笔有墨者，使人心降气下，绝无可议者，其当宝之。至大己酉夏六月，蓟丘李衎题。'李衎说，我总批评你作画秀润有余而笔力不足，但是咱们差不多十年没见，你长进可太大了。这幅画终于做到了有笔有墨。而且呢，古人的友谊包含的内容比现代人要多，不单单有书画唱和时的心心相印、惺惺相惜，还有生死之事的相托。"

叔明说："不是说君子之交淡如水吗？"

我说："这只是一种概念化的提法。举个例子。这群好朋友里的李仲芳不幸在杭州任上早逝，身后一贫如洗。高克恭为其买墓地安葬，写碑文，诸友吊唁。鲜于枢和另外一个朋友看李仲芳两个幼子生活无依，便各自把自己的一个女儿许配给这俩孩子，并把他们养大成人，后来这两个儿子都做了官。知交之间的情谊之厚，超越了君子小人之

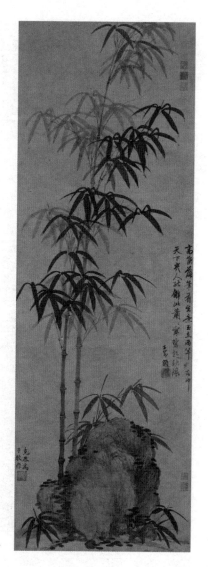

◎高克恭《墨竹坡石图》

081

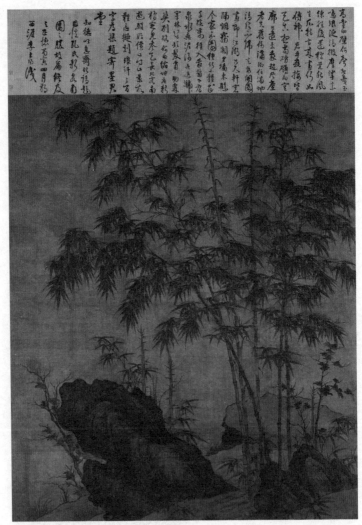

◎李衎《竹石图》

辨。高克恭和赵孟頫家境都好，交往也更纯粹，说话也毫无顾忌。高克恭、李衎、赵孟頫画的竹子都很有名。高克恭、李衎画竹子的技法学习的是金代的王庭筠。高克恭在自画的竹子上题字，意思大概这样：子昂写竹，有神采但是不像，仲宾（李衎）写竹，像但无神，只有我两者兼备，画得又像又有神呢。多不谦虚。赵孟頫也很欣赏高克恭的竹子，在他的画上题诗：'高候落笔有生意，玉立两竿烟雨中，天下几人能解此，萧萧寒碧起秋风。'这幅《墨竹坡石图》就是高克恭唯一传世的竹子了。李衎的竹子则有多种面貌，这幅《竹石图》是双钩设色竹子，他的水墨雨竹也别具一格。他是写实派的，主张画竹子要分辨老、嫩、荣、枯、风、雨、明、晦各种情态。李衎后来做官做到了平章政事，死后被追封为蓟国公。"

叔明说："高克恭的竹子既写实又潇洒，明暗浓淡的对比拉出了空间感，还很意外地有装饰性。这种对抽象形式感和节奏的把握，在李衎的画里就没有。"

我说："你说得对。有时我真觉得高克恭对形式的敏感里有维吾尔族的天赋。高克恭在杭州时期学米氏云山，但是又画出了自己面貌。他的《秋山暮霭图》里就别有一种

挂毯的厚重感和装饰性。山顶用墨线勾勒轮廓，山下丛林屋宇用粗笔间细笔勾勒。流云岚气一方面把画面分成几个部分，同时又形成了满幅构图，画风很接近辽金时期的风景画。"

叔明说："比较起来，汉族绘画总是更突出主体和主题。"

我说："虽然都说计白当黑，但是对于汉族人来说，白是底，黑是画，这种主次关系已经刻在本能里。对于西域辽金少数民族，生活里常见的挂毯与地毡，底也是画幅。高克恭不自觉地将汉族绘画风格和西域视觉样式、北方绘

◎高克恭《秋山暮霭图》

◎黄公望《溪山雨意图》

画传统和南方山水混合起来，在这一过程里创造出了一种新的样式：淡设色山水，也就是后来黄公望浅绛山水的母本。美术史文献里把淡设色山水叫'吴装山水'，说是发端于吴道子，成就于董源，发扬光大于黄公望。这里就把黄公望学高克恭画设色山水一段漏掉了。这段时间，黄公望在松雪堂里当'小学生'，在赵孟頫处学习，一定领略过'高氏云山'的笔意。黄公望当时就学习了高克恭的作品。七十六岁时他画了《溪山雨意图》，好友倪瓒见了，另纸题了短跋：'黄翁子久，虽不能梦见房山、鸥波，要亦非近世画手可及，此卷尤其得意者。'四十多年后，黄公望的云山里依然照出高房山的影子。但是就如你所言，黄公望主体

意识强。高克恭强烈的形式感在黄公望这里聚集在了笔墨上，最后衍生为占了明清山水半壁江山的浅绛山水，沦为彻底僵死的程序画了。

"高克恭的云山好在哪里？在于比米氏云山丰富。米氏云山多画的是湖南湘江洞庭湖一带的山水，平淡简逸。高克恭所图写的是杭州钱塘江一带的山水，清俊奇拔，观赏玩味的角度也更多。黄公望的朋友兼老板徐琰，题过高克恭的《夜山图》，大概意思是，彦敬郎中高君，读书好穷根究底，也留意绘事，在吴装山水画领域最有心得。他任职左右司郎中期满后，也不求在仕途上再进一步，闲居杭州，每天画画，心神安宁，技艺日进，连专业画家名手也比不上他。李公略家住吴山之巅，开窗可见钱塘江，浙东诸山就像摆在案头之物一样分明。彦敬就经常上门去看风景。公略说，夜起登阁，月下看山才好看呢。彦敬兴致大发，立刻援笔作画。可见高克恭是重视观察和师法造化的。郭熙的将四季山水拟人化的观察心法对高克恭影响深远。

"他还在米氏云山里糅合进董源和巨然的笔触。他的晚期作品《云横秀岭图》里山峰的矾头是典型的董巨笔法。天空染的花青，山间弥漫的白云，都增加了空间感和景深。

山头的层层渲染，写披麻皴，用横米点来破墨，形成丰富的质感和趣味。山间林梢的白云虽然是概念化的表现，却烂漫可喜。岩石上略染青绿，水口控制得恰到好处，坡岸、岩脚布置得宜，而李衎盛赞的'树老石苍，明丽洒落'，究其根源是郭熙、李成一路的精准笔墨了。元金的北方画家传统上是学郭熙、李成的。"

叔明说："文艺复兴盛期出现了矫饰主义，用夸张拉长的形体和不平衡的姿态来产生戏剧化的图像。在写实描绘和透视法已经被运用得炉火纯青以后，只有夸张和扭曲能刺激出情感了。《云横秀岭图》未必属于这一类，但是山下精准的描绘，与山上豪放的体量，在我看来挺分裂的。如果没有云的遮掩过渡，这张画其实是很难成立的。"

我说："两宋时期写实主义的发展达到了后人无法企及的高度，而去超越它也很无聊。尤其南宋精巧细密的院体画被赵孟頫这批人认为是腐烂堕落的，所以赵孟頫提倡复古，实际是创新。高克恭开辟的这一路实验性的画法，在当时让大家感到很新鲜，被认为是当世第一。之前人们认为文人画是写胸中逸气，而高克恭把它的结构变复杂了，写的是'胸次之磊磊'。赵孟頫的画作减法，走细润的路

子，却极其推崇高克恭建构出的苍莽。赵孟頫只比高小七岁，习画远比高克恭早，却把高克恭当作偶像，'如后生事名家'。高克恭死后画价极贵，一纸值千百贯。高克恭启发了当时和后辈的一大批画家。除了黄公望以外，王蒙是赵孟頫的外孙，学的却是高克恭的画。和赵孟頫、高克恭并称'元初三杰'的商琦也深受高的启发。画家朱德润回忆说，他少年时跟随吴兴名儒姚子敬读书，先生说艺术毕竟还是下品，耽误道德文章，让他别整天画画。有天高克恭来，看见他画画，就对姚先生说，这孩子画画一定会有成就，你别拦着他。高克恭也不说空话，后来和赵孟頫联手推出朱德润，朱德润深得元仁宗和英宗的赏识。元季四大家之一的吴镇也得到高克恭的多次指点，他的《梅花道人遗墨》卷下的'竹谱'传授的就是高的画竹心得。说到承传，高克恭向大家展现了如何'料理'董源、巨然、郭熙、李成，后来的黄公望和王蒙、吴镇们就敢于纷纷下手了。"

叔明说："高克恭真有人格魅力啊。我个人评价一个作家的标准，是看了书想不想和他或她做朋友。我现在就想和高克恭交朋友。能不能这么说，看赵孟頫的画，看他的意趣；看黄公望的画，看他的气；看高克恭的画，看他的磊

落胸怀。"

我说："清代的唐岱曾经说，黄公望、王蒙、吴镇、赵孟頫都得了董源董北苑的正传，高克恭、倪瓒、曹知白、方从义的山水虽被称为逸品，其实乃一家之眷属也——来自同样的渊源。清朝人有其局限和偏见，但是唐岱对他们都承接了董源的艺术基因这一点，是看得准的。董源的艺术基因是什么？天真烂漫，胸无点尘。一造作就不是他了。所以看这一谱系的画，不管看点在哪，最后都能涤荡心胸。"

元代——卷

第六讲

▼

元代的道教文化和隐士

　　看到黄公望的《溪山雨意图》，我让叔明看画后的一首词："青山不趁江流去，数点翠收林际雨。渔屋远模糊，烟村半有无。大痴飞醉墨，秋与天争碧。净洗绮罗尘，一巢栖乱云。"款署"词寄《菩萨蛮》，筠庵王国器①题"。

　　叔明说："这位王国器是谁？"

　　我说："关于他的记载存世极少，但是他留下的墨宝不少，且都题在赵孟頫、倪瓒、黄公望、王蒙等人的作品上。"

①王国器（1284—？），字德琏，号筠庵。王蒙之父，赵孟頫之婿。工诗词。

◎黄公望
《溪山雨意图》（局部）

叔明说："哟，看来他和元季四大家关系不浅。"

我说："江浙一带的人文生态就是如此，文人像蘑菇一样都是一圈一圈长的。王国器是湖州人，是赵孟頫的四女婿，也是王蒙①的父亲。王蒙是赵孟頫的外孙。你爷爷尤其爱王蒙，你的名字也许来源于此。王蒙的出生年份没有确切记载，按照有关记录倒推，他应该是 1308 年出生。这段时期赵孟頫在大都做官。1319 年，因为管夫人脚疾发作，仁宗恩准赵孟頫带太太回家，这一年管道昇去世。1322 年，赵孟頫去世。所以王蒙的童年时代和外公外婆的相处时间

①王蒙（1308 或 1301—1385），字叔明，号香光居士，自号黄鹤山樵。湖州（今属浙江）人。元朝画家，赵孟頫外孙。善用解索皴和渴墨苔点表现林峦郁茂苍茫的气氛。为"元四家"之一。

并不会太多。父亲王国器的文学修养以及舅舅赵雍、赵奕对他的影响可能更大一些。"

叔明说:"你上次说王蒙的山水画学的是高克恭。"

我说:"王蒙和倪瓒的区别,正如高克恭和赵孟頫的区别。如果说赵孟頫做减法,高克恭做加法,那么倪瓒做的就是除法,王蒙则做乘法。王蒙的作品主要创作于1340至1370年间。传世的代表作《青卞隐居图》《春山读书图》《丹山瀛海图》《溪山风雨图》藏于上海博物馆;《葛稚川移居图》《西郊草堂图》《夏山高隐图》藏于北京故宫博物院;《太白山图卷》藏于辽宁博物馆;《竹石图》藏于苏州博物馆;《溪山高逸图》《秋山草堂图》《东山草堂图》《深林叠嶂图》《花溪渔隐图》《谷口春耕图》藏于'台北故宫博物院';《松下著书图》藏于美国克利夫兰艺术博物馆;《夏山隐居图》藏于美国佛利尔美术馆;《素庵图》《丹崖翠谷图》藏于美国纽约大都会艺术博物馆;《惠麓小隐图》藏于美国印第安纳波利斯博物馆。当然私人藏家手里也有很多,比如《煮茶图》《山岳神秀图》等等。2011年还有一幅《稚川移居图》拍出了四亿多人民币,引起很多争议,构图、动物、人物、落款都被弹了一遍,我们这里就不评论了。

"在元四家中，王蒙是艺术面貌最多者，第一种是用水墨画长笔麻皮皴，用墨稍湿润，浑厚沉郁，如《夏山高隐图》（1365）、《青卞隐居图》（1366）；第二种是画细短笔干皴，秀雅苍润，如《夏日山居图》（1368）；第三种是画短麻皮皴，笔迹刻露，苔点繁密，设色艳丽，如《太白山图》《丹山瀛海图》；第四种是焦墨干皴，笔法虬曲战掣，有草篆之意，如《惠麓小隐图》。吴湖帆以为王蒙的画里《青卞隐居图》和《葛稚川移居图》最好，我们今天就来看看这两幅图吧。"

叔明说："王蒙是不是特别喜欢画隐士和道士？题材很集中。"

我说："应该说隐逸是元代南方文人共同的心理状态，即使出仕也难以有所作为，所以出仕不过是漫长隐逸生涯里的小插曲罢了。"

叔明说："那怎么解释许多画家都是道人呢？赵孟𫖯是松雪道人，高克恭是房山道人，吴镇是梅花道人，黄公望和倪瓒都是道士。隐逸和道教之间又是什么关系？"

我说："道教和儒家在'穷则独善其身，达则兼济天下'上是一致的。在宋元之交，很有一些表现出大承担的

名道士。前面我们说过丘处机，其实赵孟𫖯的师父、茅山派的杜道坚也是活神仙一流的人物。他得到南宋皇帝度宗所赐'辅教大师'的名号，在吴兴传教。1276年，元军南渡，兵临城下，杜道坚冒着矢石去叩军门，要求谒见统帅伯颜，请求不杀无辜。这位伯颜来自伊利汗国，信景教，也是基督徒，文化程度比较高，接纳了杜道坚的建议，禁止将士劫掠，还带杜道坚去入觐元世祖。丘处机和成吉思汗谈的是养生之道，杜道坚对忽必烈谈的是王道，两人谈得很投机，忽必烈让他去江南为朝廷访求贤良。后来杜道坚奉诏护持杭州宗阳宫、纯真观、湖州升玄报德观，成宗宣授他为'真人'，仅次于'真君'了。杜道坚有四十多位徒弟，赵孟𫖯和李衎都拜他为师。徒弟要给师父干活，赵孟𫖯就领师命做老子及十子像，并采诸家之言为列传。所以，首先我们要知道的是，道家是以非常高调的姿态登上元代公共舞台的。后来全真派被佛教打得灰溜溜，不要紧，全真派倒了，还有茅山派和正一教，都很受元代帝王的宠信。这是在朝堂上。在民间，隐逸者们也需要这一层道教的皮。在外，道教给隐逸者提供了一种被外界所认可的身份。倪瓒和黄公望、方从义都拜全真道金月岩为师。黄公

望和方从义是真道士，倪瓒的哥哥是道观住持，被封了'真人'，全真教要求弟子出家住道观，倪瓒自己估计一天道观也没住过。全真教要弟子'忍耻含垢'，金月岩人称'金蓬头'，张三丰外号'张邋遢'。强迫症患者倪瓒估计想一想他俩都要吃不下饭。但这都不耽误他自称道士。大收藏家顾瑛自号金粟道人，杨维桢自号铁笛道人，吴镇自号梅花道人，都是一种精神上的自我包装。"

叔明说："这就像脸书上的自我介绍，不能写'无业'，总得有个身份。"

我说："此外，道教还给这一类隐逸者们提供了一种积极向上的生活方式和信念。"

叔明说："为什么说这一类？还有哪一类？"

我说："历史上找不到名字的，才是真隐士。这一类隐士呢，折腾出如此大的动静，都青史留名了，还能是真隐士吗？这些人只是崇拜所谓的'隐士情操'，模仿他们生活方式的'追星'族罢了。他们需要道教：一来道教提供了冠冕堂皇的退出路径；其次也许某天真能修炼成功了呢；第三，锻炼好身体，随时还是可以出山的。"

叔明大乐："看来这类人并不是清心寡欲、不食人间烟

火，而是有更大的野心。"

我说："这点在王蒙身上特别明显。赵孟頫在世时赵家是很显赫的。赵孟頫去世后被追封魏国公，赵雍也以父荫入仕，但是赵孟頫的孙子赵麟就只是一个小官而已。王蒙的情形也差不多。他从小天资颖异、博闻强识，做文章更是下笔千言、倚马可待。大约在至正初年，王蒙在三十多岁时做到了行省下属理问所的理问。这是什么官呢？理问所是管刑命审理案件的机构，理问大概等于省检察院检察长一职，正职四品，副职五品。王蒙的官运不错，但是大时代的政治环境太差。元朝始终没有摸索出一个被广泛认可的权利交接规则，各派系为了皇位明争暗斗。从1320年仁宗驾崩到1333年顺帝即位，十三年内换了八个皇帝，朝政也很不清明。文宗1328年即位时，大都国库基本是空的。顺帝即位后，由于灾荒频仍，政局动荡，财政更濒于困境。顺帝还重用蒙古贵族伯颜，此伯颜是蒙古蔑尔乞部的，和前面说的伯颜没关系。他极度反汉，鼓动顺帝把科举给停了。各地起义不断，顺帝表示：这都是汉人起义，你们各部门的汉官拿出点办法来吧。伯颜乘机倡议，把张、王、刘、李、赵五姓汉人都杀光就天下太平了。这类种族

屠杀的倡议虽然没有得到批准，但是也凉了汉官的心。后来伯颜被罢黜，病死江西，科举制也恢复，但是一团混乱的局面并没有得到改善：全国不断爆发武装起义；黄河流域发生水患、大旱等自然灾害；大量印发货币导致通货膨胀，财政系统崩溃；军队衰朽，驻扎在江南的蒙古兵最腐败，甚至还闹出上万兵士打不过聚集在茅山道宫的几十个起义者的笑话。官场自然也是腐败，顺帝于是'乱世用重典'，1345年派出各路宣抚使，去清查各路官员，有罪者四品以上停职，五品以下就处决。但是宣抚使也都是贪官，不过是再刮一层地皮而已。也许大家都心知肚明，能搜刮一天是一天。官吏之间，官民之间都大大咧咧地讨钱。属官见面要奉上'拜见钱'，过节要给'追节钱'，打官司要给'公事钱'，没名目白要的叫'撒花钱'。官场到了这个地步，王蒙再待下去就是同流合污了，所以辞官住进了杭州附近的黄鹤山。在此后三十年里，他反复画的，也就是归隐这件事。"

叔明说："《青卞隐居图》画于1366年，这时他已经在山里住了二十多年了吧。"

我说："小隐隐于野，王蒙就是住到风景、环境好的地

方，便于画画。他经常出门会友，往返于江浙沪，和黄公望、吴镇、倪瓒、杨维桢、顾瑛等人的关系都很密切，该喝的酒一顿不少。这样的生活有什么不好？他画《青卞隐居图》，也是为了劝表弟赵麟：官不要做了，辞职吧。卞山在吴兴，想必是表兄弟俩都很熟悉的风景。"

叔明说："这就是水墨画长笔麻皮皴？"

我说："这里用的皴法就多了。我们先看山体，这是在巨然、高克恭、黄公望的基础上向概念化、风格化变异的方向更进了一步，已经够得上矫饰主义的定义。画面中已经分辨不出山体，呈现的是滚龙状的山石结组。不同于黄公望从上向下冲的'龙脉'，王蒙笔下的卞山是向上勃发的条条块块。"

叔明说："有点像仙人掌——开玩笑的。不过，这山体显然更接近植物或者有机形态，在能量的呈现上，和格列柯①和科柯施卡②是一个风格。"

①格列柯（约1541—1614），西班牙画家。原籍希腊。早年学习拜占庭绘画技法，约1560年到威尼斯，掌握了威尼斯画派的表现方法，并受风格主义画风影响。作品多以宗教为题材。
②科柯施卡（1886—1980），奥地利剧画家。所作肖像画，能通过面部特征的刻画，表现人物内心狂热与衰老威胁的复杂感情。画面色彩厚涂，并用曲线的笔触予以渲染。

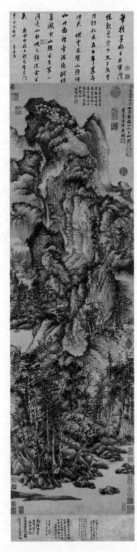

◎王蒙《青卞隐居图》

　　我说："细看还是不一样，格列柯和科柯施卡的笔触更长，波折更流畅，这和他们使用油画笔和颜料有关。结体、色彩和笔触组成一个合力，全力推进对幻觉和情感起伏的表现。王蒙的笔触则细碎得多，每个视觉单元要小得多，他把扭曲的大机体分成若干个温和而微妙的分支，达成了新的平静。他在山石上用披麻皴、解索皴、牛毛皴、卷云皴、鬼面皴，化开了范宽强硬的雨点皴，解开了董源的披麻皴。他的笔墨是软的，有弹性的。照例是画矾头的江南山水，先皴后染，用破墨点、胡椒点、破竹点。树木都是四面出枝，稳稳立在山间石上，水口分明；草庐的透视也画得好，丝毫不爽，确乎是能住人的。山下的隐士，戴帽掣杖，所谓远人无目。王季迁说王蒙这幅画是有董、巨，有李、郭，有自己。其实呢，了解高克恭对王蒙的影响后，就应该知道高克恭为其提供了融合董、巨、李、郭的一个范例。王蒙做得比高克恭更好，他的自我更强大，熔铸出了全新的样子；而且他的秀润里有高克恭的苍茫，显得更沉郁有致。"

　　叔明说："宋代的山水画里很注意描绘道路，山势再险峻，道路依然是通达的。元代画的山水似乎不再刻意描绘

道路，看起来就是野山乱石了。"

我说："行路不难怎么隐呢。就是要人迹罕至才好。你观察得倒仔细。《葛稚川移居图》里的道路也是被画面切断的。葛洪，字稚川，自号抱朴子。他的叔祖父葛玄是南方道教领袖，葛洪跟随葛玄的徒弟郑隐学气功和炼丹术。他同时也是一名儒将，三十几岁就因为战功被封为关内侯。他五十岁左右的时候，听说交趾出产丹砂，就向晋成帝讨了一个勾漏令的官职，准备举家南迁去上任，在广州被刺史邓岳拦住，只好又回到罗浮山。这画是为一位要去交趾的朋友所画，也就非常贴切了。"

叔明问："那么这山应该就是罗浮山了吧。队伍似乎分了三拨，书童挑着担子走在最前面，葛洪牵着鹿在桥上，最后是太太和孩子骑着牛，后面跟着仆妇。我这还是第一次看到表现隐士全家的图像呢。"

我说："因为隐士太太也是有名有姓的人物。葛洪的岳父是南海太守鲍靓，据说他有转世记忆，还开了天眼，很善于炼丹，相传还从仙人那里学会了刀解之术——也就是会做外科手术。他的女儿鲍姑是有名的女医生，尤其擅长灸法。葛洪不善灸法，但是其医学名著《肘后备急方》里

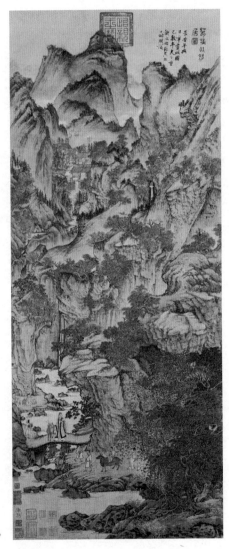

◎王蒙《葛稚川移居图》

收录了九十多条灸方，知识产权应该属于太太鲍姑。葛洪去世后，鲍姑和弟子又回到广州行医，遗址就在今天应元路的三元宫。"

叔明说："这画看上去就悦目得多。可能是石头上表现出了明暗和体积感。它是属于短笔干皴的画法吗？"

我说："此画完全体现了王蒙繁密满的特色。他在有些地方用了方笔，侧锋斜角。他用淡墨不厌其烦地勾勒出每个转折凹凸处的明暗肌理，虽然这完全不是写实作品，却用质感造就了可信的微观物质世界。画心部位的岩壁上有点李唐斧劈皴的意思。斧劈皴会造成外凸的感觉，但是王蒙却通过一层层的山岩布置，把那块岩石在视觉上压进去了。山间的植被也很可爱。本来红色也是会跳出来的颜色，但是王蒙在右下角种了棵大树，赭石树干使用双勾填色的技法，树冠成了全画最重的部分，一路青绿上去，和山岩间的绿色连成一气，把红色压住了。绿树越往上越淡，视觉效果越远，最后在山顶矾头苔点上把视线拉回来。坡脚石头也勾勒堆积得一丝不苟。这不是通过透视写生营造出来的空间感，是通过画面各种视觉元素值的比例分配营造出来的空间感，着实胸有大丘壑。如果说《青卞隐居图》

是以气势震慑人，是对卞山这一空间的赞美，《葛稚川移居图》里则勾勒出一幅故事感强烈的叙事图像，像说书一样，将一草一木细细道来，要让这一事件牢牢地立在历史里。这幅画体现了王蒙对道家的理解：道山上，葱葱郁郁，万物怒放。"

叔明说："中国的山水画里一般是没有什么光的。不过这幅画里到处都有光亮的地方。左下角的河流，坡上大面积的反光，山顶的云，让整个画面都亮起来了。在左上方的屋子里显然已经有僮仆在等待主人的到来，这让人觉得很安心。在山顶的部分，又出现了自然主义的描绘，我得说这看起来正常多了。"

我说："所以王蒙其实也在努力抵制自然主义表现的本能。他要创造出一套超自然的风景，才配得上仙山和真人。他的思绪是复杂而纷乱的，也许画画是他保持平静和创造力的最重要手段。这段时间，盐工张士诚率领的队伍从江苏泰州起事，用十年时间拿下了江淮，割据江东，自称吴王。王蒙曾经当过张士诚的长史，长史是类似秘书长一类的主要幕僚。他的诗句'虎圃龙争万事休，五湖明月一扁舟'很能体现在风暴眼求安宁的心态。元顺帝二十七

年（1367）九月苏州城破，张士诚被俘，被押解到南京后自缢。至少王蒙也是全身而退了。"

叔明说："听起来不太好理解。张士诚出身草莽，也没有建立巩固的政权，短期内没有称帝的可能，无论从哪方面来看都不像是合乎正统观念的君主，王蒙这样的地方精英居然会被他招揽？"

我说："张士诚在江苏的名望非常高，江淮人民都视其军队为自己的子弟兵，一直到现在，苏州民间文化里还留有纪念张士诚的仪式，比如烧久思香、点天灯。做十年好事，老百姓能记几百年。也许王蒙被张士诚打动，豁出去了，也许他认为自己属于乡贤，无论谁掌了天下，也不至于为难当地缙绅。在洪武初年，王蒙还出任泰安知州厅事，也常和京师公卿往来。有次被邀请到中书省左丞相胡惟庸府中观画。这一看，把自己的命看丢了。朱元璋清洗开国功臣，查出胡惟庸谋反，被胡惟庸案株连而至处死者总数达 3 万余人。而曾经与之来往的官员也被入狱。曾为胡府座上客的王蒙也被下狱，而且死在狱中了。可能给张士诚当过幕僚的账在这里一起算了。所以和王蒙有过诗

画唱和往来的人都退避三舍,《秋山草堂图》《西郊草堂图》以及《青卞隐居图》上王蒙手书的受画人上款均被刜去。"

叔明说:"别说人当隐士了,画都无处藏身。"

元
代 — 卷

第七讲

▼

清閟斋中笔已投

　　叔明说："今天泡的茶很特别啊，里面两小块像小石头的东西是什么？"

　　我说："这杯茶有名目，先喝，再吃。"

　　叔明说："有点怪，茶味丰富了，但是这些小块已经泡散了，吃起来有松子等坚果的味道。"

　　我说："这就是倪瓒①倪云林创制的清泉白石茶。他曾经用这茶招待一位王孙子弟，对方若无其事地喝了。倪云林

①倪瓒（1306 或 1301—1374），初名珽，字元镇，号云林子、荆蛮民、幻霞子等。江苏无锡人。元末明初画家、诗人。擅画山水和墨竹，开创水墨山水的一代画风，为"元四家"之一。

很生气，说：你也是俗物，还是宗室子弟呢，不识货，绝交！你虽然品不出妙处，问了也算留意了。"

叔明说："主人用心待客，客人当然要表示兴趣和好奇了。倪云林不高兴的不是客人没品位，而是这人不知礼。"

我说："你和倪瓒倒是很能共情。"

叔明说："这难道不是基本的礼貌吗？"

我说："倪瓒如果活在今天，'强迫症'的诊断是逃不掉的。他不断清洗周围的一切：洗手，洗树，洗所有手碰过的东西。在他那个时代这种行为被称为洁癖，其实强迫症里的反复清洗，洗的不是灰尘，而是看不见的细菌。在倪瓒的理解里，洗掉的是患病的可能。他不是喜洁，而是怕死。这是两回事。"

叔明说："就是说他始终活在恐惧中。这和他的父亲很早离世有关系吗？"

我说："应该是吧。对他影响最大的人物，一是异母的长兄，二是长兄为他请的家庭教师，都是道士。后来他二十多岁时长兄和母亲都过世了，这应该是他的强迫症变本加厉的时候。"

叔明说："我一直很好奇精神失调和疾病对艺术会产生

怎样的影响。凡·高不说了，蒙克患有精神分裂和抑郁症，戈雅可能因患有视网膜耳蜗脑血管病变而导致耳聋。很多研究表明创造力和分裂性人格障碍有关系。异常的认知方式和情绪反应回路，导致了患者自我隔离于社会，形成一个自毁的循环。在这个过程里，创造成为救赎。但倪瓒是个谜。资料上说到他有很多怪癖，还喜欢把自己藏起来，可是他的画里一点躁动都没有。他有那么多名字，我几乎要怀疑这是多重人格，但是他的画又一直那么始终如一，只展现单一人格里的单一层面。真令人费解啊。"

我说："首先你要理解绘画对于倪瓒意味着什么。人生对于他来说就是一个大游戏。其他人取个名号很郑重，因为要出来行走江湖，名号就是精神名片，不能乱换的。但是倪瓒就很随便，'荆蛮民'是周朝中原人对南方少数民族的蔑称，'幻霞生'、'云林子'是对美和自然的喜爱，'懒瓒'表示自己的无欲无求。一个名字代表一种心态，就像我们上网取的网名那样，是面对虚拟世界时给自己的一个瞬间定位。倪瓒的世界也没有什么实感。他一辈子没有工作过，一出生就有了财务自由。他有足够的时间和金钱供他随心所欲，比红楼梦里的贾宝玉还幸福，贾宝玉还有老爹管着、

◎倪瓒《六君子图》

姐妹们劝着。倪瓒又不赌，家里财产够他过几辈子了。他简直是富二代的表率——诗词歌赋、音律、书法、收藏样样精通。他的书法从隶书入手，书画名家们常请他题词。他也善于制曲，全元散曲里还收了他六首小曲。相较起来，倪瓒的画倒是在明清两代才得到广泛重视，被视为'雅'的象征。徽商竞相收藏，家里没有几张倪云林的作品简直寒碜。

"绘画也只是倪瓒精神游戏的一种。这个游戏是什么呢，就是如何把'雅'转化为笔墨和形式上的表达。在艺术上他最大的老师是赵孟頫。赵孟頫把董源、巨然简化成一幅《水村图》，估计对于倪瓒来说如醍醐灌顶。让人神清气爽的三段式构图，干笔皴擦的笔墨意趣——从作于1345年的《六君子图》中，我们可以看出倪瓒作品的早期风格。这时候倪瓒三十九岁。虽然按照董

◎倪瓒
《六君子图》
（局部）

其昌的说法，倪瓒出生于1301年，但是倪瓒自己提到是1306年，就以本人说法为准了。倪瓒不画人物，这幅画里的松、柏、樟、楠、槐、榆也就等于人物了。此图后有黄公望题诗云：'远望云山隔秋水，近有古木拥坡陁，居然相对六君子，正直特立无偏颇。'一个小土坡上长出六株不同品种的树完全是唯心的，但是在这里再自然不过。"

叔明赞道："这坡角画得太妙了，可以说是我见过最有实感的土坡，明暗有致，甚至有矿石的质地。这样妙的写生几乎就像文艺复兴时期大师的素描，但是非常确定，完成度很高。"

我说："如果做一个简化的心理图像分析，倪瓒的画是

对他内心世界的再现：纤尘不染的土坡——这个自我矛盾的视觉比喻就是他的自我所扎根的世界，而树木是他自我的化身，有时候是他自己，有时候是几个朋友，这个六君子已经达到人口上限了。此外的世界和他隔着茫茫烟水。倪瓒不是小格局的人，他眼里有大历史、大宇宙，这从他的诗曲里也能体现出来。但是那个世界他也不在意。最有意思的是，远方山麓和眼前坡脚是一样的皴法，甚至近坡还更有丘壑些。远方世界也就是那样，这是典型的道家世界观了。董其昌很得意地说，以前从未有人指出倪瓒的山都是依着纸边起势，这和唐宋代画家以正面大山为主体的起势法完全不同，只有他看出来了。"

叔明说："的确是这样呢。好像身处历史或者社会边缘，闲闲懒懒瞥一眼的感觉。身边最好一无长物，对天下也不在意，那么他在意什么？"

我说："就是这两岸之间的浩荡之气了。

"再来看《渔庄秋霁图》，倪瓒在画上自作五言律诗一首并跋：'江城风雨歇，笔研晚生凉。囊楮未埋没，悲歌何慨慷。秋山翠冉冉，湖水玉汪汪。珍重张高士，闲披对石床。此图余乙未岁（1355）戏写于王云浦渔庄，忽已十八

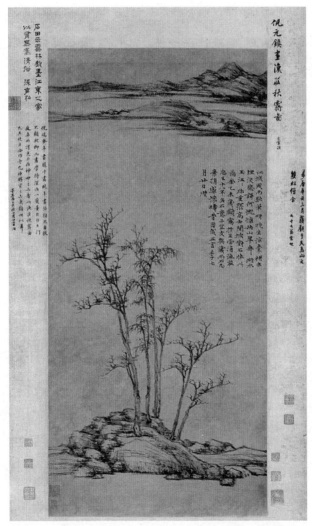

◎倪瓒《渔庄秋霁图》

年矣。不意子宜友契藏而不忍弃捐，感怀畴昔，因成五言。壬子（1372）七月廿日。瓒.' 表明这幅画和《六君子图》的创作时间相隔十年，可以看出一些变化。

"坡石纯是侧锋，这是倪瓒独有的折带皴，也叫叠糕皴。折带皴如腰带折转，用笔要侧，结形要方，层层连叠，左闪右按，用笔起伏，或重或轻，用笔肚子拖过纸面，圆润而不刻薄，同时显出纸张的质地。远山也是同样皴法。

"他似乎已经找到了一条通向雅的路径，就是反复沉淀。《六君子图》上的主题经过反复的描绘、沉淀，已经去除了许多杂质，位置经营①也经过无数次迭代改变。不能割裂地讨论倪瓒的某一幅作品，一定要整体地观照倪瓒作画的过程，那是一种观念艺术，或者说是一场'求雅'的行为。雅是什么？有人说雅是简洁、含蓄。在倪瓒的画里，你会感到，他的雅不迎合任何人，不迎合任何目的。对于倪瓒来说，雅，就是不断去除绘画这个行为里的目的性。在反复操作一个单纯主题的过程里，他拿掉了再现风景变化的目的，拿掉了表现心绪变化的目的，拿掉了展现笔墨

①位置经营：即经营位置，国画"六法"里对"构图"的叫法。

技法的目的，最后能剩下什么？这是倪瓒最感兴趣的问题。他的画越来越明净空旷。1372 年，六十六岁的倪瓒所画的《容膝斋图》，笔几乎和画面相切，留下的痕迹接近于零。但他保留下了变化，保留了气息，保留了对笔墨的强有力控制。到了老年，他明显更放松了一些。比较起来，他的早期作品都有点像愤青了。这幅画中的两岸之间多了几处石头，河面距离也在缩短。"

叔明说："是否想表达此岸是生，彼岸是死？"

我说："如果光是对图像文本进行分析，也未尝不可以这样理解。在这段时间里，倪瓒经历了生活中的断舍离。他变卖田地，散尽家财，泛舟太湖，来往苏州无锡湖州等地，我想这就无限贴近他的理想生活了，画里的江水也有了质感。"

叔明说："为什么要散尽家财呢？"

我说："他长子早逝，次子又不孝。所谓散家财，无非是提早做财产分配，把长物分给熟人和朋友。而他自己也留下了足够维生的财产，至于各种宝贝书画更是随身携带，都贮藏在他的书画船上。书画船的传统有记录可查的是从米芾开始，到了元代书画船已经成为富贵闲人们的标配。书画船相当于现在的豪华游艇，是一个活动的图书馆加博

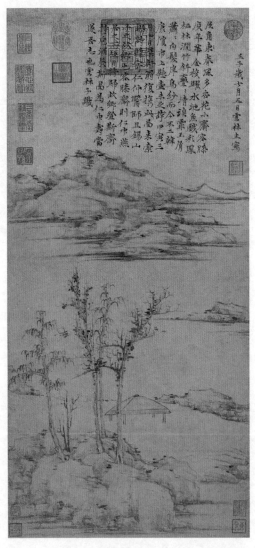

◎倪瓒《容膝斋图》

物馆加茶室加工作室。赵孟坚、周密、顾瑛都有船。倪瓒的船只会比他们的更雅洁。他也有先见之明，后来起了兵乱，在他泛舟湖上的时候，很多有钱人都遭了殃。"

叔明说："这幅画明显比前面两幅要满一些，题词也算构图的有机组成部分对吧。"

我说："这还是赵孟頫倡导的做法，画上题诗、题跋、题记，消解的是画作为图的特性，添加的是画作为文本的分量。题词肯定是构图的一部分，不过也有画画时没题，后来补题的。比如《渔庄秋霁图》就是被老朋友珍藏的早年画，多年后倪瓒感慨一番补题了。《容膝斋图》也是作于1372年，后来被藏家拿来要求倪瓒题诗。所以，此画上其实有两个倪瓒，一个是画家倪瓒，一个是诗人和书法家倪瓒。后者落笔时也会考虑整体构图，但心境和前者是不一样的。画家倪瓒是出神，在世俗世界里遗世独立的；诗人倪瓒则较入世，也是有来往的朋友，会喝酒会吃肉的。"

叔明说："听说倪瓒也是美食家？"

我说："说到倪瓒的饮食，那是另一个话题了。我觉得他的云林堂应该能打个米其林两星。他的烹饪法精洁，出奇制胜，又能保留食物的原汁原味。梭子蟹，用盐水稍煮

到变色就捞起，劈开留着壳，把螯脚和蟹腿中的肉剔出，排在壳内，在鸡蛋内加入蜂蜜搅匀浇上去，然后把膏腴铺在鸡蛋上开蒸，到鸡蛋刚凝结就端出，配着腌橙子和醋一起上。在他的味觉里，甜是甘草、白梅糖霜，辟腥用生姜、紫苏、橘皮、酒、川椒，增香厚味用杏仁酱和酒糟，提鲜用食材的原汁，而最后装盘的只是浓缩食材本身色相、味道的一小块。他吃笋，也吃红烧肉。不管什么材料，他最后吃的只是一个境界。这样一种千锤百炼的精神，和他的画其实是一致的。举个例子，他的《江南春》：'汀洲夜雨生芦笋，日出瞳昽帘幕静。惊禽蹴破杏花烟，陌上东风吹鬓影。远江摇曙剑光冷，辘轳水咽青苔井。落红飞燕触衣巾，沉香火微萦绿尘。 春风颠，春雨急，清泪泓泓江竹湿。落花辞枝悔何及，丝桐哀鸣乱朱碧。嗟我胡为去乡邑，相如家徒四壁立。柳花入水化绿萍，风波浩荡心怔营。'明明他能看到整个春天，一入画笔，所有感官体会到的细节都过滤掉了，只留下这四季变化背后的空明之气。后世学倪瓒的人很多，但是他们既不知道倪瓒从何处来，自然更不知道云林是往何处去了。"

叔明高兴地总结："要想学会鉴赏，先得吃好的。"

元代卷

第八讲

▼

清流、浊流和渔父

叔明说："元季四大家里，吴镇①走的道路和其他三位明显不同，这是为什么呢？"

我说："其他三家都深受赵孟頫影响，摒弃了南宋院派画风，或远师古人，或内法心源。唯独吴镇可以说是承接了李唐、马远、夏圭的衣钵。"

叔明问："为什么会有这样的分歧呢？吴镇和其他人属于两个不同派系吗？"

①吴镇（1280—1354），字仲圭，号梅花道人、梅沙弥，嘉兴思贤乡（今属浙江嘉善）人。元代著名画家、书法家、诗人，"元四家"之一。

我说："吴镇称王蒙为吾友王叔明，和倪瓒有互题过对方的作品，但是整体来说吴镇是一匹独狼，不太参与圈子活动。四大家之间的关系属于君子式的'和而不同'。他们之间的不同又形成某种参照和对应，可以说，四大家代表了南方汉人在元朝的四种隐居方式。黄公望是隐入道门，却以著名道士的身份活跃在公共舞台上；倪瓒是富贵闲人，隐而且逸，过的日子非常舒服，想社交就出来聚会，想独处别人也找不到他，小隐隐于野；王蒙的隐，可以叫显性隐居——没人比他更喜欢隐居，但是要找他出来当官也很容易。倪瓒和王蒙本来就出生在精英阶层，隐或者不隐，都在许多人仰望的视线里。黄公望当幕僚也好，当道士也好，从事文艺活动也好，都是不想浪费满身的才华。吴镇则和他们截然不同。

"根据 1981 年发现的《义门吴氏谱》，吴镇是春秋时吴王阖闾之子公子山的后代，本姓姬，吴姓是后改的。吴镇这一支叫汝南吴氏，唐朝五代时已在汝南定居。吴镇祖上世代为官，高祖辈吴渊曾任转运使、安抚使，总领福建、湖广多地，熟悉海上运输业务。曾祖吴寔在宋亡之际，投笔从戎，为水军上将，战死后被赠封濠州团练使。吴镇祖

父吴泽这一代迁至嘉兴，从事海运业，后来吴泽葬在海边的海盐县，坟冢所在地得名吴家山。吴镇的叔父吴森和赵孟頫是至交。吴家当时人称'大船吴'，可见吴家的海运业已经很有规模。吴镇少年时好剑术，喜结交豪侠一类人物，后来跟随名师学易。成年后，吴镇'村居教学自娱，参易卜卦以玩世'，完全不谋求任何社会影响。古人说大隐隐于市，小隐隐于野。这里是有深意的，居住在市井里，特立独行是行不通的，不仅要忍受世俗的噪音、气味，还要适应世俗之人的眼光和谈吐。所谓隐于市，实质是安于俗。俗人们不觉得大隐士异样，大隐士也不觉得俗人生活和其内心之高洁有什么冲突。这才真是修养到家了。"

叔明说："如此说来，王蒙是小隐士，对精神生活的要求一定需要清山静水的物质硬件做底子。"

我说："王蒙的妻子是名媛淑女，能和他一起享受山居生活，也能忍受居住在山里的不便。可是我觉得吴镇的妻子更棒，市井里的清贫更考验人。元朝的艺术市场还未像明朝那样成熟，元代文人也未能坦然地对自己的作品明码标价。如果画家是公认的雅人，书画交易就必须以顾及画家体面的含蓄形式来完成。比如，在北宋，请文同画竹

子的人总是奉上绢素。绢是作画的材料，也是流通能力很强的货币。朝廷也是用绢帛来给官员发薪水呢。画酬润笔就自然地付给了画家。就这样，文同也很不耐烦，常把绢踢到一边，说：蛮好拿来做袜子！ 表示他对财帛的不屑一顾。到了元代，市场上都很认可书画的流通价值，但是文人画家本人对书画的商品属性很是抵触。有权有钱的人想要吴镇的画，送珍馐美味给吴镇，吴镇收礼也很开心。但是，一旦对方提出要求索画，吴镇就生气了，礼物也扔回去。唯独一样，如果送他好纸好笔放到案头，等他自己发现，一定笑逐颜开，让画什么就画什么。所以吴镇作品纸本多，绢本少。吴镇不喜绢素，是作态还是别扭，是狷介还是不羁，也难说了。他的邻居盛懋也是画家，却是世代画匠家庭，对卖画这事毫无心理障碍，每天客户盈门。吴镇家的门庭就显得格外冷落。吴太太取笑吴镇，吴镇说：甭笑，二十年后你再看。其实呢，盛懋和吴镇的画不属于竞品，吴镇声誉日隆，但盛懋也没有身价一落千丈。两人都讲究构图法度和写绘的精准，是给予人视觉愉悦的画家。盛懋的老师叫陈琳，说是赵孟頫的学生，其实更得其父南宋画院待诏陈珏真传。盛懋的画是升级了的工匠画，吴镇

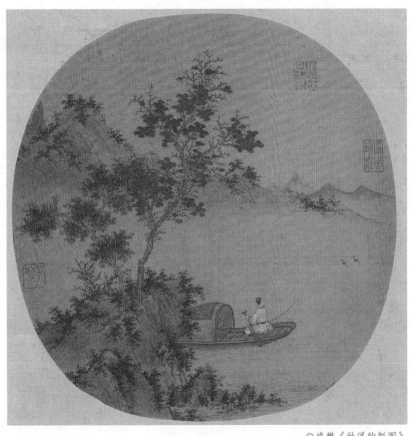

◎盛懋《秋溪钓艇图》

的画则是更浅显平易的文人画。从《秋溪钓艇图》和《渔父图》来看，盛懋画的是'偷得浮生半日闲，钓翁之意不在鱼'的文士，而吴镇画的是已经全身心认同渔人身份的隐者，在格局上有高下之别。盛懋精于设色和构图，在笔墨技法上比吴镇弱得多。"

叔明说："听起来吴镇有点像13世纪的东方伦勃朗。他需要钱，也想卖画，但是他希望这个过程是有尊严的，是别人求画，而不是拿钱砸他。这也说明行会的重要性。如果有行会的保护，交易有约定俗成的框架，画家就可以有基本的职业自豪感和职业尊严。"

我说："宋代是有画家行会的，在宫廷画院画家、工匠世家之外，开始有了职业画家的一席之地。可惜元代打乱了宋代刚刚萌芽的市民社会结构，皮之不存，毛将焉附，这个系统也就不复存在了。"

叔明说："如果在南宋，吴镇会是一个很早就取得商业成功的画家吗？"

我说："吴镇率真直接的笔法是很能打动人的。他从巨然那里学到了山峦的造型、皴法和点苔，从李唐那里学到了浓重苍劲的笔墨，从马远、夏圭那里学到了如何剪裁构

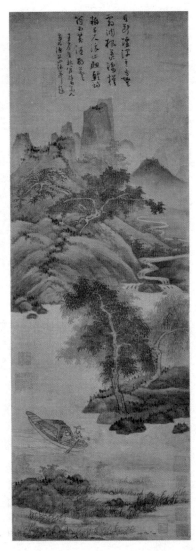

◎吴镇《渔父图》

图和架设景观。他的《春江垂钓图》毫不装腔作势，让人见山是山，见水是水。在《春江垂钓图》面前，你只需要直接感受山的崔巍，而不需要去品味山脉走势排布得如何正奇得当。你看到的一切是由画家本人的视觉经验淬合而成的，不需要用前朝绘画的趣味来解码，视觉享受来得更加直接。

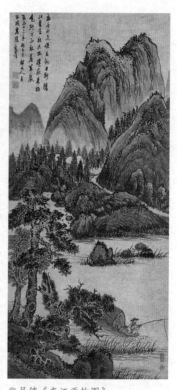

◎吴镇《春江垂钓图》

"这和赵孟頫、倪瓒提倡并实践的'雅'背道而驰。但是在某种程度上，赵孟頫主张的绘画是排他性的小圈子，把一切不够雅、不够格欣赏的人都排除在外，而吴镇的平易近人是张开怀抱的。他的画上有太多的趣味点。诗，画，书是一体的。他把题跋作为作品的有机构成来考虑。首先，吴镇从来不要别人在自己画上题字。你看，赵

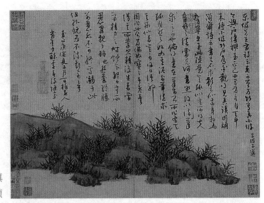

◎吴镇
《墨竹谱》之一帧

孟𫖯和黄公望等人最喜欢互相品题，但是吴镇极少这样做。你可以说他是不屑这种'花花轿子人抬人'的作态；也可以说他希望保持自己作品的完整。其次，其他三大家题别人作品，都很小心地题在画头或谦逊地题在画尾，吴镇则常大马金刀地在画正中题，有时候一题就是半壁江山。这种情况多见于两宋院画或内府权贵珍藏，帝后或藏家在自家画上留题跋，下笔就是中心位置。可以看出，吴镇这很显然是在宣告他对画的主权。第三，在宋元画家里，吴镇是最有排版意识的。你有没有见过'台北故宫博物院'藏的吴镇的《墨竹谱》？此画册是他留给儿子佛奴的墨竹画教材。他在画的时候已经预先构想好文字怎么排放，文字

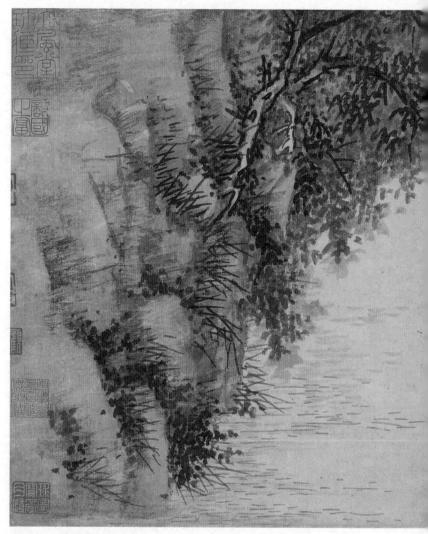

◎吴镇 《芦滩钓艇图》

◎《芦滩钓艇图》（局部）

和画具备同等的审美价值。这幅《芦滩钓艇图》也是如此。

"题跋也能帮我们了解画家的意图。在《芦滩钓艇图》里，吴镇在右上角题：'红叶村西夕照余，黄芦滩畔月痕初。轻拨棹，且归欤，挂起渔竿不钓鱼。'款：梅老戏墨。这是唐人张志和所创的《渔歌子》小令，七七三三七的格式。最脍炙人口的一首是：'西塞山前白鹭飞，桃花流水鳜鱼肥。青箬笠，绿蓑衣，斜风细雨不须归。'张志和自号烟波钓徒，所以这名渔父也许刚和屈原聊完了天，说不定就是张志和。"

叔明说："吴镇为什么总画渔父呢？在讲荆浩的时候，我们说到了和屈原对话的渔父是楚国的隐者。这个形象对

于吴镇有什么特殊意义吗？"

我说："吴镇画得最多的是竹子，其次就是渔父。这些穿行在芦苇滩、松林岸、初雪江上的渔父，在我的内心连成一片，又像一部水墨动画电影。吴镇对理想化的隐士生活有一种好奇。他构思这些画面的过程一是满足自己好奇心的过程；其次，在如此延绵不断的情景里，他在过一种虚拟人生。由于是自我代入，他不需要把人物画得太具象，概括几笔意思就到了。这些片段连缀起来，就是一部关于隐士生活的叙事诗。渔樵耕读是隐士的模范生活方式。从吴镇的作品来看，显然水上生涯更符合他的审美。我们前面说过，吴镇的曾祖死于抗元的水战，祖父吴泽继承其父的海运事业，吴镇的叔父大概也继续做海运生意，几代人都以船为媒，以水为疆。到了吴镇这里，在他对船和水的感情里更有了家族血脉的传承。"

叔明说："水无疑是更自由的。"

我说："其实我也疑心，吴镇对水上生活情有独钟，理由也许和郑思肖一样。郑思肖画兰不画土，叫'无根兰'，因为宋朝土地被元人夺去，所以不忍心画元土。吴家几代人放洋逐波，以水为生活和事业的中心，似乎这样就在心

理上远离了陆上的异族统治。嘉兴位于江河湖海交汇处，所以我们可以猜想到，吴镇画中的江湖，内联太湖，外接东海，这是一片活水，也是最接近无政府状态的乐土。"

元
代——卷

第九讲
▼

玉堂三代风流

叔明问："元代可有什么出名的女画家吗？"

我说："有啊，但是不多。赵孟頫的太太管道昇①是出名的才女，然而她能载入史册，是诸多幸运元素汇聚在她一人身上的结果。首先，她家境殷实，父亲叫管伸，字直夫，据说是管仲后人，深得乡人敬重，人称管公。管公有两个女儿，没儿子，大女儿已出嫁。管道昇是二女儿，字仲姬，天性颖异。父亲管伸很看重她，说一定要给她找个好丈夫。

①管道昇（1262—1319），字仲姬，出生于浙江德清茅山（今浙江德清县茅山村），一说华亭（在今上海）人。元代著名女书法家、画家、诗词创作家。与卫夫人（卫铄）并称"书坛两夫人"。

管家没有儿子，所以管公想招赘女婿来支撑门户。当时赘婿的地位很低微，所以又有才华、又肯入赘的女婿太难找了。管道昇到二十多岁还单着呢。但是对于家境富裕的管二小姐来说，这只是意味着无忧无虑的闺中生活延长了，比起那些十四五岁就要嫁人、承担起一家中馈之责的女子，她可是多了不少读书写字的自由时间啊。"

叔明说："等于读了研究生了。"

我说："管公已经瞄准赵孟頫了。赵孟頫仪表堂堂，出身高贵，博学多才，积极上进。妙的是家贫无依，还是众多兄弟中庶出的，于是管公就把女儿许配给他。按照赵孟頫的说法，管道昇是在至元二十六年（1289），二十八岁那年嫁给他（"归于我"）的，但是在那之前他也有一些提到妻子的诗文，比如说'寄书妻孥无一钱'，说没钱寄给家里。同时迄今为止并没有发现赵孟頫在管道昇以外还有'前妻'的蛛丝马迹。这个矛盾在赵孟頫给管道昇写的墓志铭里得到了解释，就是管公在赵孟頫寒微之时认为他以后必有锦绣前程，所以把女儿许配给他。元朝娶妻需耗巨额嫁资，'身无一文'的赵孟頫如果不是得到岳家的另眼看待，是很难娶妻的。后来，赵孟頫随南下招徕英才的程

钜夫进京，至元二十六年，在京城站稳脚跟的赵孟頫接管夫人上京团聚。而这个'归'字又大有讲究。入赘女婿中有一种，叫出舍女婿，就是入赘超过一定年限（一般是三年），可以携妻子出外与岳父母分开居住。很有可能赵孟頫是赘婿，至元二十六年以后他自立门户，才是妻子归于他的分界点。"

叔明说："我听说入赘的女婿，孩子是要跟着岳家姓的呢。"

我说："赵孟頫的儿女倒是都姓赵，但是赵孟頫和管道昇最后没有埋在赵家祖坟，而是合葬在德清，这就很说明问题。赵孟頫声望高，和岳家关系好，可能做了一些共赢的安排。后来赵孟頫发展得太好，朝野皆知，这个安排可能也就算了。但是翁婿之间关系很好，赵孟頫经常写信问候二老，后来管公去世，祭祀香火的问题他们得解决啊。管道昇不能在赵府祭奠父母。所以两人想了个办法：让专业人士来办。他们置了三十亩地作为祭田，用管公旧宅修了孝思道院，让道士掌管，以解管仲姬的哀思。由此可知，管道昇在这个婚姻里的地位非常之高，管家和赵家两边的资产都由她来经营支配，上面也没有长辈的约束辖制，精

神上非常自由。这也让她有了吟诗作画的闲情逸致。"

　　叔明说："其他的女子恐怕没有这样的地位？"

　　我说："像管家、赵家这样保留了宋代重视女性经济权益的传统的家族可能还好。整体而言，元代妇女的地位是非常糟糕的，尤其是平民家庭。婚嫁如同买卖，女性不但失去了以嫁资形式分配到的娘家财产——嫁到夫家后，这些财产就成为夫家财产；而且在丈夫死后不能自行改嫁，还会被夫家亲属再嫁谋取聘礼。夫家的男性亲属还能按照蒙古人的'收继婚'律法把寡妇占为妻子，甚至出现了九岁的小叔子娶三十多岁的嫂子，或者强奸强娶的情况。元代还有典妻、逼妻妾卖淫这种丧人伦的事。总之根据元代法律，女性和家里的牲口没啥区别。管道昇婚前逍遥，婚后自在，这种状态应是凤毛麟角了。"

　　叔明说："她的画是向赵孟𫖯学的吗？"

　　我说："管道昇是个很骄傲的人，她在一幅画的款识里写，墨竹是君子们喜爱的，我们女流之辈也想画，苦于没有老师。和我们家松雪在一起十几年，看他如何下笔，我也多少学到了几分。今天正好看见有个空白的纸卷，我兴致来了，随手一挥，竟然也画满，那就留着给孩子们看着

玩吧。多么洒脱。赵孟頫也说，我夫人真是天才，不学诗就会作诗，不学画就会画画，全出于自然。他也说管道昇爱笔墨，看见他的小幅作品就用心仿摹。可见管道昇是有心人自学成才。'台北故宫博物院'藏有她的《竹石图》，娟娟风致，果真是赵孟頫所评价的'落笔秀媚，超逸绝尘'。这幅画也是书法用笔，以飞白做石，自下而上的健笔做竹叶，风流倜傥。

"北京故宫博物院藏有《赵氏一门三竹图》，是赵孟頫、管道昇和他们的次子赵雍[①]在不同年代为不同朋友所作，经历不同藏家，

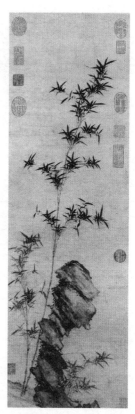

◎管道昇《竹石图》

[①]赵雍（1289—约1361），字仲穆，湖州（今属浙江）人。元代书画家。赵孟頫、管道昇次子。

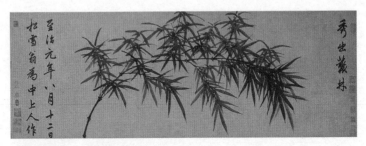

◎赵孟頫《赵氏一门三竹图》（局部）

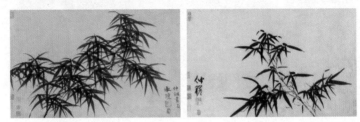

◎管道昇《赵氏一门三竹图》（局部）　◎赵雍《赵氏一门三竹图》（局部）

最后被汇成一册。从这里能窥见三人都是以书法入笔，但父子俩的竹是新竹幼叶，文秀蕴藉，而管女士的竹倒是成竹老叶，一片刀光剑影。时人把管夫人和卫夫人相提并论。卫夫人姓卫名铄，是东晋著名书法家，著有《笔阵图》，强调'下笔点画波撇屈曲，皆须尽一身之力而送之'。卫夫人的学生书圣王羲之这样解释笔阵的意思：'夫纸者，阵也；笔者，刀稍也；墨者，鍪甲也；水砚者，城池也；心意者，

将军也；本领者，副将也；结构者，谋略也。'可见管女士面对纸墨，心中也有杀伐之气呢。"

叔明说："这么说管道昇的书法也不错？"

我说："管道昇的字也是一绝。她的字多力丰筋，结体严正，虽然不如赵孟頫的字洒脱自由，也有自家面貌了。所以元仁宗请她写《千字文》，又

◎管道昇
《致中峰和尚尺牍》（局部）

让赵孟頫、赵雍都写千字文，装裱成册，说要让后代都知道我朝有夫妇孩子一家都善书者。"

叔明说："汉族皇帝似乎很少像这样表彰女子才艺呢。"

我说："汉族贵族才女书家甚多，皇帝们不至于如此大惊小怪。汉晋有蔡琰、卫铄，宋朝有李清照、朱淑真。管道昇和赵孟頫的亲戚朋友通信，也有央赵孟頫代笔的情况，至少有《秋深贴》等两封。赵孟頫写得笔顺意畅，竟署了

149

◎赵由皙
《与贤夫官人尺牍》

自己的名字'子昂'上去，又覆之以'道升'，也是驾轻就熟。他们的子女书法也极好。赵雍、赵奕不用说，女儿赵由皙并不以书法为名，但是一封给丈夫的书信，交代丈夫给老丈人买柿子的琐事，神完气足，宛然有林下风，世家教养可见一斑。"

叔明羡慕地说："你说是世家，可是我觉得这个家庭的氛围很现代呢，就和我们现代的美满家庭一样，每个人都轻松，家庭成员之间都相爱。"

我说："对，因为这个家庭里没有夫权、父权的压抑，艺术天分才能自由生长。赵孟頫不但喜欢对别人炫耀他两三岁的儿子会背唐诗了——'彪彪无事颇会念迟日江山丽

也',更喜欢炫耀太太的新作品。二人常诗词唱和,管道昇曾作《渔父图》,题词:遥想山堂数树梅,凌寒玉蕊发南枝。山月照,晓风吹,只为清香苦欲归。南望吴兴路四千,几时回去雪溪边。名与利,付之天,笑把渔竿上画船。身在燕山近帝居,归心日夜忆东吴。斟美酒,鲙新鱼,除却清闲总不如。人生贵极是王侯,浮利浮名不自由。争得似,一扁舟,弄月吟风归去休。 这是劝赵孟頫辞官还乡。赵孟頫和之曰:渺渺烟波一叶舟,西风木落五湖秋。盟鸥鹭,傲王侯,管甚鲈鱼不上钩!侬住东吴震泽州,烟波日日钓鱼舟。山似翠,酒如油,醉眼看山百自由。可见两人间精神的高度契合了。现在世人流传说管道昇作有《我侬词》,据说是赵孟頫想纳妾,管道昇作了此小曲,赵大笑,打消了念头。'尔侬我侬,忒煞情多,情多处,热似火。把一块泥,捻一个尔,塑一个我,将咱两个,一齐打破,用水调和……死同一个椁。'我觉得这件事、这首曲都太低级了,不像这两个神仙中人能做出来的事。此故事载于明人蒋一葵《尧山堂外纪》。此书是历朝名人隽语逸事汇编,重趣味不重考证,整体格调不高,多收传闻,不足为证。比如他写赵孟頫长子是赵雍,这就不对。赵雍是次子。赵雍的次

子赵麟也以书画闻名，元末战乱里辞官隐居，到明朝也没出来当官。"

叔明说："我在纽约大都会博物馆看过一张《赵氏三世人马图卷》，就是将赵孟頫、赵雍、赵麟三代的《人马图》装裱在一起了。赵雍、赵麟都有对长辈致敬的意思吗？我觉得他们画得都不如赵孟頫好。"

我说："这里还有个故事。元至正年间，松江同知谢伯理辞官，在家建'知止堂'。1359 年，他得到赵孟頫的《人马图》，托人找到寓居杭州的赵雍，将赵孟頫所作《人马图》带去，又请赵雍在卷尾续之。赵雍'悲喜交集，不能去手'。他虽然不认识伯理，却为他的高致而感动，慨然为作。赵雍续完以后，谢伯理又找到时任江浙等处行中书省检校官的赵麟，赵麟也被伯理的用心良苦所触动。赵雍模仿赵孟頫的书画，据说可以毫无痕迹，外人根本分辨不出。这一道命题作画可不好作，既要体现对赵家笔法和风致的继承，以笔墨亲近赵孟頫，又要展现后辈在艺术风格上的发展。赵雍、赵麟小心拿捏着这个分寸。赵孟頫模仿北宋李公麟的《五马图》作画，赵雍、赵麟也在同一幅画里找蓝本，又比赵孟頫潇洒明丽的五代风更古、奇、雅。所以

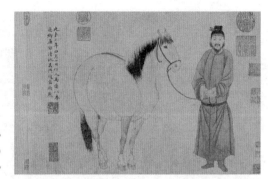

◎《赵氏三世人马图卷》
（局部）
赵孟頫《人马图》

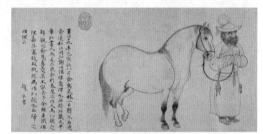

◎《赵氏三世人马图卷》
（局部）
赵雍《人马图》

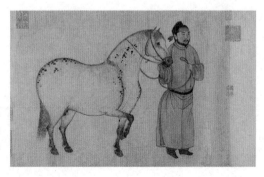

◎《赵氏三世人马图卷》
（局部）
赵麟《人马图》

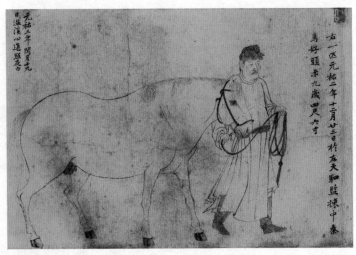

◎李公麟《五马图》（局部）

父子俩要表现的是赵家家法在血脉里的传承。赵雍、赵奕满身的学养和见识在他们的外甥王蒙身上大放异彩，再度光耀了这个艺术门庭。"

元
代——卷

第十讲

▼

劫后潮生海上花

叔明说:"中国的山水画不错,但是肖像画我就欣赏不了了。就是在两宋现实主义那么强大的时候,人像的客观真实程度也比花鸟兽虫差得太多了。为什么中国人画不出意大利画家画的那种肖像呢?是因为没有油彩和铅笔的原因吗?"

我说:"你这话就自我矛盾了。既然宋代花鸟兽虫画能达到那样的写实高度,技术或者工具就已经不成问题了。非不能也,是不为也。会有这样的差别,是因为画家认为画人物的真实,和画花鸟兽虫的真实不是一回事。"

叔明问:"都是生命,都是写实,有什么不一样?"

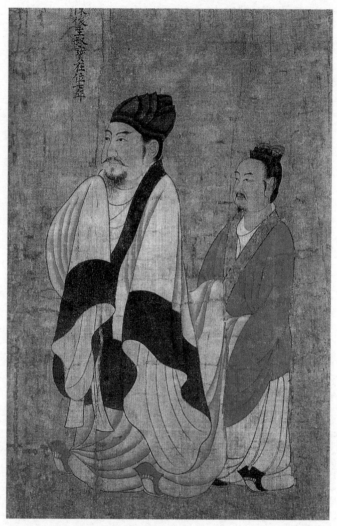

◎阎立本《历代帝王图》之陈后主陈叔宝

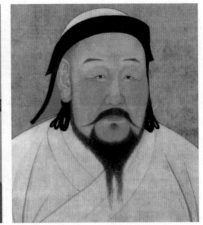

◎《宋宁宗坐像轴》（局部）　　◎《忽必烈像》

　　我说："人，生而神明，比花鸟兽虫高一个等级。花鸟
兽虫可以被当作一个物体来画，画得非常满，所有色泽明
暗都可以表达到位；很显然在画人的时候，中国画家们都
有某些顾忌，无法完全把人当作物体来表现。人物造像和
佛像都遵循同一个原则：要气韵生动。早期画家们是用线
勾勒出一些封闭轮廓，在高明的画家笔下，生气自然会灌
注在线条里，灌注在这些封闭轮廓里。所有的观看者都能
接受这些暗示性的描绘。另一方面，画家们都追求传神，
人的'神气'是虚的，是排斥层层渲染和涂色造型的。所

以虽然出现了设色画，但白描依然是非常被推崇的人物造型方式。"

叔明说："这岂非和埃及人画像的风格是一回事，他们有炉火纯青的写实能力，却认为只有把四肢和人的侧脸表现在一个平面上才是唯一真实的造型方式。"

我说："概念图式的影响力是很强大的。从唐宋代皇帝画像来看，肖像画里出现了染色、渲染明暗等新方法，但是线依然是最重要的造型工具，比如宋宁宗的画像，眼窝和法令纹用深色晕染，但是眼睑和腮还是用线勾勒。元代皇帝画像参考了尼泊尔美术里藏传佛教的画像方式，以粉敷涂造型，堆积出骨骼的隆起、肌肉的转折，这是中国肖像史上的一次风格突变。不过这样的偏好仅仅流行于蒙古贵族中，汉人臣民依然推崇用线造型的方式。当时负有盛名的肖像画家王绎①给人画像也多用白描。王绎干着职业画家的活，对于自我的定位依然是文人。他所画的《杨竹西小像》独特的形式感也体现了他的选择，白描和简劲的刻

①王绎（约 1333—？），字思善，号痴绝生。建德（今属浙江）人，居杭州（今属浙江）。元末著名肖像画家，系戏曲作家王晔之子。

◎王绎
《杨竹西小像》
（局部）

画都让人联想到李公麟。"

叔明说："王绎的画很有素描的感觉，他有其他作品吗？"

我说："这是王绎唯一的存世作品。我们说他是当时重要的肖像画家，首先是因为史料记载，元末明初的文人陶宗仪（1316—1403后）和王绎是忘年交，他说王绎是个小神童，十二三岁就能画丹青。陶宗仪随名士李五峰（李孝光，号五峰）去拜访王绎的老师叶居仲（叶广居，字居仲）。叶老师显摆王绎，李五峰就让王绎画一幅圆光小像，头部也就一个铜钱大小，王绎画得神气俱全。李五峰啧啧

称奇，立即写了文章给予好评。后来王绎又跟随名师顾逵深造，成为职业肖像画家，求画的人很多。

　　"其次，从被写像者的身份地位也能印证出当时社会对王绎肖像画的评价。此画主人是大名士杨谦，他是江苏华亭（今上海松江）张堰人，'抱豪杰之才，而不屑于济用'。他在家乡的竹林之西建起了'不碍云山楼'，出处是杜甫的'喜无多屋宇，幸不碍云山'，文学家如杨维桢、钱惟善、陆居仁、贝琼、张雨、赵橚，学者郑元祐、陶宗仪，画家王绎、倪瓒、张渥、马琬、赵雍、曹知白都常来常往，在此饮酒聚啸，诗画为乐。真个是谈笑有鸿儒，往来无白丁。'不碍云山楼'成为元末江南尤其是松江地区文人雅集的重要聚集地之一，其余聚集地还有金粟道士顾瑛的玉山草堂、杨维桢的小蓬台、谢伯理的光禄亭、钱鼒的海上飞鲸楼等。往来丹青妙手如此之多，为主人写影者也不知凡几。有记载的，杨维桢的学生马琬[①]就多次给杨谦画像，张渥[②]还为杨

————————
①马琬（生卒年不详），字文璧，号鲁钝生、灌园人。元末明初画家。擅画山水人物，工诗能书。诗书画时号"三绝"。
②张渥（？—约1356），字叔厚，号贞期生、江海客，杭州（今属浙江）人，或作淮南人。元代画家。擅长人物画。

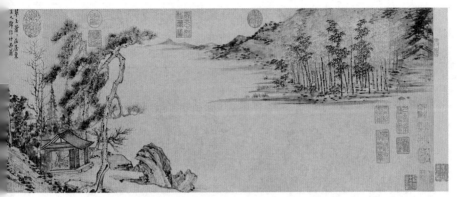

◎张渥《竹西草堂图》（局部）

谦画过《竹西草堂图》。要知道，张渥也是擅长画人物画和佛画的名家。而《杨竹西小像》由九位当时的名士题赞，倪瓒又为其补作松石，这件事是'不碍云山楼'里当年的盛事。这幅画更是杨谦流传下来的唯一画像，由此可见时人以及后世对王绎肖像画水平评价之高了。"

叔明说："等等，我要打岔问一下，之前咱们说的元代江南书画中心不是在湖州、无锡、杭州一带吗？为什么到了元末，松江一下子热闹起来了？"

我说："这个问题一点不'打岔'。元代中后期各地起义不断，文人们即使参加科举考试中举了也不敢做官，做

了官的也要归隐，保命要紧啊。张士诚自号东吴王，割据江东一带。元廷调来由杨完者统帅的苗军攻打张士诚。苗军由湖南苗族、侗族人组成，把张士诚打退回老家高邮。但是苗军岂是省油的灯？这支苗军一路烧杀奸淫、劫夺财货、虐杀平民，官府的粮仓也抢，血洗扬州、嘉兴、松江、杭州，松江和嘉兴几乎被烧为平地。张士诚部队又夺回了松江等地，杨完者退回杭州继续奸淫掳掠，元朝官僚也受不了，江浙行省丞相达识帖睦迩反过来和张士诚合作，杀死了杨完者。经此腥风血雨，苏浙一带都是战场焦土，略有家底的乡绅都往上海（松江）转移。因为松江相对偏僻，大小岛屿湖泊和海上都可以避兵。四方名流都'挈家海上''客授云间''避地吴淞''归隐佘山''身老海上'，汇聚此地，而后世的海派文化也就此衍生。"

叔明动容地说："刚才还觉得这些人好会寻欢作乐，每天聚会，写写画画，原来是在这样的大动荡环境下，及时行乐而已。"

我说："元末明初的贝琼有一首诗，可以帮助你了解当时文人的感受：'茫茫新战场，白草迷四顾。烽火连石门，我归亦无路。穷鱼久在辙，惊鹊空绕树。故园今何如，犹

思读书处。近闻遭杀戮，岂复有亲故。安得附晨风，从之西南去。'而来往宾客都是劫后余生，精神状态呢，用现在话来说是有些PTSD（创伤后应激障碍）的。杨维桢在他的小蓬台门口挂牌子：'客至不下楼，恕老懒；见客不答礼，恕老病；客问事不对，恕老默；发言无所避，恕老迂；饮酒不辍乐，恕老狂。'意思就是你们要跟我来往，就不要以正常的社交规范来要求我。"

叔明说："所以竹西草堂、不碍云山楼、玉山草堂、小蓬台这样的地方，就成为这些无家可归之人暂时的避难所了。而我也能理解，为什么王绎笔下所画的杨谦，稳稳地压在画面右侧，传达出像大山一样的安定感，他和他的不碍云山楼根本就是这些朋友们的精神和物质靠山呢。"

我说："最妙的是倪瓒的松石是后补上的。根据学者们的考证，王绎在1362年先写人像，朋友们陆续题赞，一年后倪云林补画松石。松石补得如此妥帖，完全呼应像主如山如岳的气质，真使人感佩于倪瓒的分寸感和感悟力了。"

叔明说："这时，杨竹西约八十岁，王绎约三十岁，倪瓒约六十岁。杨竹西请王绎为他作肖像，倪瓒为他补背景，算不算提携后进呢？"

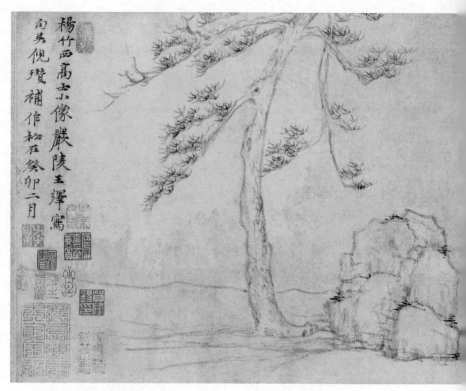

◎王绎 倪瓒《杨竹西小像》

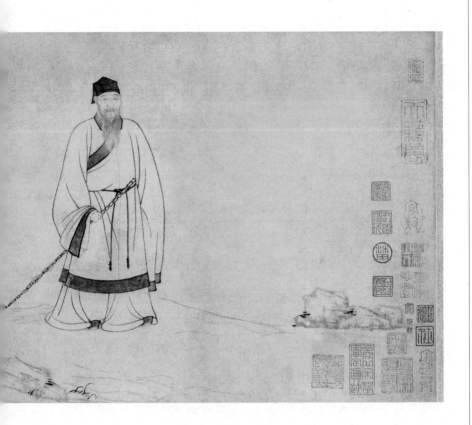

我说："文人间交往不以资历、资产为重，倪瓒对王绎绝对是青眼有加。倪瓒《清閟阁集》里有篇《良常张先生像赞》。张德常先生请王绎画像，拿出来请倪瓒题赞并补树石。倪瓒把像主和画家都夸了一通，说改日再补树石。倪瓒这人脾气臭，但是对王绎真是欣赏。王绎成名早，年纪轻轻也是名家了。他的画法和别人不同，他会看相。他告诉好友陶宗仪，画人像要通晓相法。相面则不仅仅是看五官皮相了，还要理解皮下骨骼，衡量比例，捕捉气势。普通画家画人，要对方正襟危坐如泥塑人。王绎则是要在对方谈笑风生时暗中观察，直到闭眼都能清晰看到对方面容的程度，才平心静气开始画。先用淡墨勾勒位置，先画鼻翼，然后画鼻准，之后以鼻准为中心，先画山根，再画人中和嘴，然后按照眼堂、眼、眉、额、颊、发际、耳、发、头这个顺序来画。最后打圈，也就是勾勒面部。那就纤毫无误了。"

叔明说："美国著名女画家伊莱恩·德·库宁也是用这种侧面观察模特的方法来画肖像画的。1963 年，杜鲁门图书馆请她给美国总统肯尼迪画像，主要因为她效率高，总统也没时间老坐着当模特。伊莱恩·德·库宁飞到西棕榈

滩，跟着肯尼迪，边看边做笔记。她收集肯尼迪各个角度的照片，分析家人眼里的他、员工眼里的他、公众眼里的他。每次肯尼迪在电视里出现，她都要画张速写。直到把他理解到骨头里了，她才开始创作。而王绎画画的方法又很像街头画家呢，我看他们都是从鼻子开始画。"

我说："美术学院的学生画人像是从结构画起，俄国人把头部理解为不同的几何体，德国人画解剖，法国人画明暗交界面。王绎用的则是另一套分析系统了。他把人头看作五岳四渎的映射。鼻子在面部最高点，是五岳之中岳，其余的东西两岳是左右颧骨，下巴是南岳，五岳要饱满端正才好。而七窍则对应江河，以深而清为贵，人中和山根则是江河沟渠的通道，以不歪不斜不堵为贵。就连毛发须髯都表现着生命的盛衰呢。"

叔明说："所以他那么耐心地画杨竹西的那一脸大胡子呢。是不是手相对而言没有那么重要？杨竹西的一只手在袖子里，另一只拿着竹杖的手看起来解剖完全不对啊。"

我说："后来的学者甚至有因为这个瑕疵认为头和身也许不是同一人所作呢。不过，从相术来说，骨相系一生之枯荣。杨谦宽肩广腹，下盘稳健，这身材显然是贵相的

重要组成部分，王绎不见得会推给徒弟画。不过显然时人并不以为手肘画得不对是个大缺陷。肖像画四标准：客观、真实、生动、唯一。这幅肖像不但完全做到，还达到了更高的层次，不但写真，而且写命。如果不是要拿显示高士身份的竹杖，这胳膊根本不用露出来的。王绎的相法入画，也开辟出了画人物正面的肖像画传统。你看宋代及以前的肖像画，多是画侧面，因为这样比较容易勾勒出面部和鼻子轮廓，容易画出面部特征，但是这就不能表现面部命理数据。清代著名肖像画家蒋骥著有《传神秘要》，在王绎《写像秘诀》的基础上进一步发展出画写真的二十七条心得，也可见王绎方法论的影响深远。另一方面，元代寺院道观壁画气势恢宏，多宽袍广袖，人物的身型轮廓是浑圆的，也许王绎受此影响。可惜看不到王绎的其他画作了。他在调色设色上也很有一手，肯定有很多作品和此幅的面貌完全不同。"

叔明问："既然没有作品，又怎能说他精于调色？"

我说："因为好友陶宗仪记录了王绎的彩绘法啊。王绎的调色盘是极其微妙的。光是褐色，就有用粉入槐花、螺青、土黄、檀子合出的艾褐；用粉入檀子、烟墨、土黄合

出的鹰背褐；用粉入藤黄合出的银褐；用粉入藤黄、胭脂合出的珠子褐；用粉入螺青、胭脂合出的藕丝褐；以土黄为主，入漆绿、烟墨、槐花合出的茶褐；用土黄、檀子入烟墨合出的麝香褐；用土黄入紫花合出的檀褐；用粉入三绿合出的湖水褐；等等。您看，没有油画颜料并不影响中国画的色彩表现力啊。"

叔明听得呆了："这些微妙的颜色能画出怎样丰富细腻的图画，竟然真的没法看到了吗？中国文化和艺术所经历的劫难和动荡，远比欧洲艺术要多。我们今天所看到的，远远不是中国艺术的全貌，只不过是劫火未烧尽的余灰罢了。"

元

代 —— 卷

第十一讲

▼

伤春不在名楼上

叔明说："我最近去了次湖南，特意去了岳阳楼。我的计划是登楼看洞庭湖的风景，然后现场读一遍白话文版的范仲淹的《岳阳楼记》。下了出租车，居然是一个挺大的公园，里面是几个微型的岳阳楼，都是木头模型，据说是根据古画里的造型做的，被放在一些人工河或者池塘边上。我心里已经觉得没劲了。朝着湖边走过去，又经过很多长廊、牌坊和阶梯，就看到了那三层楼。红木，金黄的琉璃瓦。楼本来就不高，旁边还有个绿瓦的亭子，这就显得楼更不高了。岳阳楼离着湖边也有一段距离。我想着来都来了，就登楼看看吧。天气也不好，可见度也不高，洞庭湖

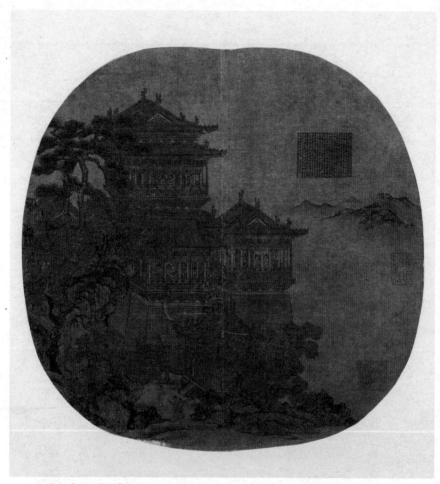

◎夏永《岳阳楼图》团扇

◎夏永
《岳阳楼图》团扇（局部）

上有一些机动渔船，我看了一会就下来了。"

我笑道："江南三大名楼，滕王阁、岳阳楼、黄鹤楼，岳阳楼是现存建筑里最老的，是清光绪六年（1880）修的。你毕竟还是看了个古董。当然，如果要看滕子京修建的岳阳楼，夏永①的《岳阳楼图》比较靠得住。"

叔明说："这才是我心目中的岳阳楼啊，基座紧靠着水，在楼上看不见岸，才有一望无际的感觉，还能坐下来喝杯酒！"

我说："岳阳楼最早是东汉末年鲁肃检阅水军的城楼，当然离水越近越好。唐代文学家张说被贬官到岳州，把军事建筑转型为饮宴弄文的观景楼，迎来送往，吟诗作赋。

①夏永（生卒年不详），字明远。钱塘（今浙江杭州）人。元代画家，擅画界画，师法王振鹏，画风对后世影响很大。

八百里洞庭胜景，集于岳阳一楼。在楼上远眺，可见舜的两位太太葬身之地君山。这里永远能成功地激起文人骚客的感慨。你能想到的唐代大诗人，李白、杜甫、孟浩然、白居易、韩愈、李商隐，都在这里留下过诗篇。后来滕子京重修岳阳楼，请范仲淹作赋，楼以文传，成为千古佳话。康熙年间，岳阳楼毁于大火，乾隆年间重建，至光绪年间多次重修。楼基浸在水中，屡屡坼裂。二度到任岳州知府的张德容募集了两万缗巨资，将整座楼向内移了六丈多，重修此楼。张德容是二甲进士、翰林院编修，精于书画收藏，何尝不知道凭水临风的妙处。他在《重修岳阳楼记》中写道，岳阳楼不知道毁了多少次，修了多少次。修好了呢，层檐飞阁，烄焕于其上，文人才士登高徘徊；毁了呢，被横波巨浪冲击，文人骚客也只能叹息。意思是说你们看客站着说话不腰疼。"

叔明听到这里才反应过来："原来你在这里等着我！"

我说："遗世孤绝是宋元的审美，你看到的那两座翠瓦的亭子是明清时人们爱牵强附会的热闹的产物。一座叫仙梅亭，据说明朝重修岳阳楼时挖出一块石板，石质洁白，温润如玉，上面盛开二十四朵梅花，故修亭作为纪念。另

一座叫三醉亭，纪念吕洞宾在此三次喝醉，却也是希望岳阳楼景点更增吸引力的一片苦心。张德容还重修了一座纪念两江总督陶澍的宸翰亭，现在也不在了。"

叔明说："我情愿在画里登名楼了。夏永的界画我看不比王振鹏差啊，而且让我想起南宋的一角半边的造型。一边是密密的树木楼观，一边是烟水远山，看着很均衡很舒服。《岳阳楼图》上还有一块密密麻麻的小字，不太像一般的题诗，那是什么？"

我说："我们对夏永所知甚少，大部分信息来自他在《岳阳楼图》上留下的题款'至正七年四月二十二日钱唐夏永明远画并书'。夏永，字明远，杭州人，活跃于1347年左右。目前传世的夏永作品都是有文字著述传颂的前朝名楼，从选材来看，夏永应是以南宋遗民的身份自居。谢稚柳先生根据他的绘画面貌兼备宋代风格和元人之法，推测他出生时应该距离宋亡不远，大致与倪瓒同一时期。《岳阳楼图》大概是他四十多岁时的作品。那一篇小字是范仲淹的《岳阳楼记》。文字排在画面上，方正如印章，某种程度上也是给图画加持了。滕子京致范仲淹《求记书》里写道：'窃以为天下郡国，非有山水环异者不为胜，山水非有楼观

◎夏永
《滕王阁图》册页

◎夏永
《岳阳楼图》
团扇（局部——岳阳楼记）

登览者不为显，楼观非有文字称记者不为久，文字非出于雄才巨卿者不成著。'中国人不欣赏纯粹的自然，风景里必须有自然、有人工、有人文、有说头才完整。这幅《岳阳楼图》微缩概括出了中国人的名胜观。同时，他的字也是奇观，被当时文人评价为'细若蚊睫''侔于鬼工'。可见这

也是很成功的销售策略。"

叔明说:"既然夏永画得如此好,看来也很成功,为什么没有更多的人提起他?"

我说:"被湮没在历史里的优秀画家何止千百?元代见诸史料的画家主要出自四个圈子:一是宫廷画家圈,比如阿尼哥、王振鹏、刘贯道、杨叔谦这些人,他们深得皇室宠爱,官方档案里有他们的记录;一类是官员画家,比如赵孟頫一家三代、柯九思、高克恭、李衎、任仁发这些人,他们在皇家和士大夫里都吃得开,是札记野史里的常驻人物;一类是隐逸高士派,比如钱选、元季四家,他们本身就是文人,留下大量唱和酬答的文字记录;一类是画佛道画的画工家族,比如河南洛阳马家、山西禽昌(今襄陵)朱好古家,寺院墙壁上永留他们的题款。夏永应该是不属于上述这四个圈子。唯一关于他的记载来自清人熊之缙所撰的《花间笑语》,还是把话传歪了的那种:'夏永字明远,以发绣成《滕王阁图》《黄鹤楼图》,细若蚊睫,侔于鬼工。'可能是之前有记载说夏永用线细如发丝,以讹传讹,就将其作品传为发绣了。幸好有实物,他的《岳阳楼图》已经发现有四幅相同构图的作品,北京故宫博物院藏

有册页一、团扇一，'台北故宫博物院'藏有扇面一，美国佛利尔美术馆藏有册页一。可见这大概是他独创的图式，或者说他开辟了这种类型画：配以文赋的前朝名楼图，每楼各自是一条产品线，可以复制若干，以此遣怀，也以此谋生。'细若蚊睫'的微缩小字一举三得：第一增加了作品的文学韵味，第二是创新了画面构成，第三也起到防伪标识的作用。毕竟仿制界画即使做不到一点一笔，如求诸绳矩，也能成一张大致差不多的画。如果说界画的难度系数是十，写微型小字的难度系数就是一百了。我觉得夏永肯定有一套写微型小字的工具，包括一根细管下只有一根或几根毫毛的笔，以及一个放大倍数相对高的眼镜。"

叔明说："什么？元代中国已经有放大镜了？"

我说："民间还很少见，但是元代宫廷里已经出现了，皇帝会赏赐眼镜给亲戚和大臣，显然中东商人往来把眼镜和镜片带到了中国。眼镜是阿拉伯人发明的，11世纪初的伊拉克科学家海什木写了巨著《光学》，已经提到透明物体对视力的纠正作用。11世纪早期，生活在西班牙和突尼斯的摩尔帝国的穆斯林诗人艾哈麦迪写过一首歌颂眼镜的诗，称它为'手掌上固体的光芒，让视力得以潜泳的心灵

之珠''像空气一样透明，透过它能看到书上的文字，材料却坚硬如石，它就像贤者的心智，在其解析下，一切晦暗之物都转为明晰'。这可以佐证眼镜在那时已经问世。13世纪时，能放大的镜片向西传到意大利，又向东传到元朝。

"从理论上来说，夏永有可能得到了这样一枚镜片，然后善为利用，结合他本身的界画禀赋，创出了微缩文字。当然也有另一个可能，夏永天生目力过人，无须任何光学技术手段，就写出了'能使离娄失明'的小字。离娄被孟子点名过，被用来代表视力特别好的人。这段评语是清朝李佐贤写在故宫所藏《岳阳楼图》册页旁的。李佐贤以为此乃'宋人绝技，元明以后，已成广陵散矣'，由此可见'古今人不相及'。意思就是说传统断了。"

叔明笑道："看来清人也没听说过元代画家夏永。他们这样崇拜古代的神技是不是有点盲目啊。"

我说："我不愿意神化任何人任何事。现象背后总有一定的条件和原因。夏永以后就没有这样的作品，也说明不管是否借助工具，个人技术总是决定性的。夏永是比较纯粹的商业画家，他很具备生意眼光，把悯怀前朝风物的情结转化为一种文化产品，把政治内涵兑现出了商业价值。

这个在《丰乐楼图》里就更明显了。丰乐楼你可能没有听过，矾楼总是听过的吧？"

叔明说："听过，汴梁城第一大酒楼，形容北宋繁华的时候一定会提到的。"

我说："矾楼原称'白矾楼'，叫来叫去就成矾楼了。是汴梁城里七十二家有酿酒许可的'正店'之首。真宗时上缴的酒税达两千钱，日日有成千人在此聚饮。宣和年间，矾楼换了新老板，将其改建为东南西北中五栋，'三层相高，五楼相向'，以飞桥栏杆相连，改名'丰乐楼'。当时蔡京倡导'丰亨豫大'美学，深得徽宗之心。矾楼老板也许想赶个时髦。这里底层是散客区，二三层是酒阁子包间，登上北楼顶层眺望，可以看到徽宗一手打造的艮岳。不过一般人不敢来，这一层有御座，徽宗和李师师曾饮宴于此。其实丰乐楼后期的生意没那么好，政府为了挽救它还做了些免税、酬宾的努力。不过随后就是金兵压境、靖康之耻，吃喝就不值一提了。

"宋室南迁后，皇帝也想在临安复制北宋的辉煌，把涌金门外的耸翠楼改名为丰乐楼。这个丰乐楼不再是民营酒店，而是官府敛财的机器。政府完全垄断了酿酒行业，想

买酒只能去四个官办酒楼兼酒库买。丰乐楼就是这四分之一。每库设官妓数十人陪酒，各有金银酒器千两，以供饮客之用。丰乐楼不愧是国有企业，给新科进士赐鹿鸣宴也在这里摆，平时生意不用愁。"

叔明说："夏永的《丰乐楼图》有山有水，必然是杭州的丰乐楼了。"

我说："南宋词人吴文英（约1212—约1272）在丰乐楼雅集所作的《高阳台·丰乐楼分韵得如字》里写道：'修竹凝妆，垂杨驻马，凭阑浅画成图。山色谁题？''怕舣游船，临流可奈清臞？飞红若到西湖底，搅翠澜、总是愁鱼。莫重来，吹尽香绵，泪满平芜。'这景色活脱脱就在此图里了：楼前有院门、招揽客人的侍者、准备拴马的顾客，道上林荫，背后山色，也是词画互相印证了。"

叔明说："图上的小字是吴文英的词吗？"

我说："吴文英的词太感伤，他写词的时候南宋山河正危亡，国运晦暗和山河明丽正成对比，所以'莫重来，吹尽香绵，泪满平芜'。吴文英号梦窗，是南宋末年著名词人。他作了一首《莺啼序·丰乐楼节斋新建》，'莺啼序'是史上最长词牌，共四叠二百四十字，从那之后这词牌就

◎夏永《丰乐楼图》（原名《阿房宫图》）

叫'丰乐楼'。梦窗所作的提到丰乐楼或和丰乐楼有关的词至少有三首。吴文英和夏永都生活在杭州，前后相距不会超过半世纪。夏永要画丰乐楼，不可能不知道吴文英，可是他选择的是一篇充满正能量的四六骈文。结尾两句：'风光相对，似逢春以更好；湖波长在，不与岁以俱流。'真正只愿长醉不愿醒了。"

叔明说："大概是要把反讽进行到底吧。"

我说："毕竟丰乐楼已经在元初改朝换代的战火里化为灰烬。中国老百姓一到国难之时就怪罪那些穷奢极欲的人，把这些销金窟当作罪恶渊薮。这都哪到哪啊，人家不过是开门做生意的，亡国罪人从来在政不在商。"

元代卷

第十二讲

▼

三晋文艺始复兴

叔明说："我对元代艺术的直观感受来自壁画。在美国纽约大都会艺术博物馆，'药师佛'壁画占了整面墙壁，差不多有八米高，十五米长。我鸡皮疙瘩都起来了，心里说，天哪，我居然对这个国家的艺术史一无所知！这可把佛罗伦萨的湿壁画给比下去了！可是我们说了这么久元代绘画，竟没有出现和这幅壁画相似的风格，我想这幅壁画的风格在元代应该很流行吧。我搜索过北美各大博物馆所藏的元代壁画，藏于堪萨斯城纳尔逊·阿特金斯艺术博物馆的《炽盛光佛经变图／炽盛光佛佛会图》，藏于纽约大都会艺术博物馆的《药师经变图／药师佛佛会图》，藏于加拿大

◎广胜寺壁画《药师经变图／药师佛佛会图》（美国纽约大都会博物馆藏）

多伦多皇家安大略博物馆的《弥勒佛说法图》，风格都差不多。元代壁画和纸本、绢本绘画完全是两个世界吗？"

　　我说："首先，壁画的单位是'铺'。其次，你说的也对，元代壁画成就极高，展现了北方民间艺术发展到登峰造极时期的成就，而纸本画和绢本绘画则是贵族、士大夫和文人对前代文化融会贯通，对自己内心进行探索的创造了。这几铺壁画风格相似也是有理由的。它们都出自山西省南部的几座寺庙，被称为晋南壁画群。《药师经变图》《炽盛光佛经变图》都出自洪洞县广胜寺下寺；安大略博物馆的《弥勒佛说法图》出自稷山县兴化寺，是襄陵县名画师

朱好古①及其门徒张伯渊的作品。兴化寺壁画的另一部分《七佛说法图》则被北京大学研究所委托马衡先生买下，在故宫保和殿绘画馆内南端墙上挂着呢。稷山县博物馆也存有一铺，画的是《释迦牟尼降生后沐浴》。山西的佛道壁画基本是两大画派，一是朱好古及其弟子，一是河南马君祥②及弟子。芮县道教永乐宫的壁画是这两家合作画的。

◎兴化寺
《弥勒佛说法图》（局部）

另外还有一些本地画家，比如画广胜寺水神庙《龙王行雨图》等的赵国祥、商君锡、景彦政，他们都是附近村子的画家。这些画家出自同一地区，服务于同一批主顾，风格相近也是自然了。"

叔明说："这些元代壁画居然都是出自山西？我一定要

①朱好古（生卒年不详），山西禽昌（今襄汾）人。元代著名画工，为山西画工首领。善画山水、人物，以佛道人物画称著，为晋南佛教壁画培养出大批杰出人才。
②马君祥（生卒年不详），河南偃师人。元代著名画工。

去山西看看。为什么山西的小县城里也会有如此阔气的壁画？可以想见那里的寺庙道观该如何壮观了。"

我说："你问到点子上了。中国现存四分之三的元代建筑都在山西呢。山西的元代壁画有两万多平方米。元代的山西是个了不起的地方，几乎可以媲美同时期的意大利各城邦了。你把山西元代壁画和意大利湿壁画相比，也算懂行。"

叔明说："那只是一个瞬间的感想。蒙古帝国和意大利城邦，从政治、经济、文化各方面来看也相差太远了吧！"

我说："我们可以从七个方面来比较。意大利文艺复兴你熟，我就不说了。主要说说13—14世纪的元代山西。元代的山西可能是汉人过得最好的地方，也是汉族文化发展最活跃的地方。第一，山西对于元代帝国来说具有重大的战略意义。蒙古建元前，山西是出师中原和西征陕西、四川的跳板；定都燕京后，山西是蒙古在右路西向上征服、镇戍的一翼，而此地汉军诸部则深受倚重，把握山西军政大权。元史学者瞿大风认为这个征戍格局和分治模式是黄金家族①长期奉行的既定制度。"

———————————

①黄金家族：广义指成吉思汗及其后裔，狭义指托雷—忽必烈一系后裔。

　　叔明说："既然山西是这样的咽喉要地，蒙古人怎么会把它交到汉族军队手上呢？"

　　我说："时势造英雄，山西的汉军世侯就是这样的传奇了。就拿最显赫的梁氏家族来说，他们是北宋末年迁到山西的。梁家是读书人，在金末时候家里已经出了一个县令梁瑜。梁瑜仁厚，官声很好。但是这家真正的人物是梁瑜的三弟梁瑛。他的职责类似平遥武装部长。蒙古大军压境时，他慨叹：天意啊，拿人命去填沟壑也是无益。于是便率领军队归附了蒙古军队，被委任为元帅左监军，屡建奇功，后来被封万户侯，统领西京、平阳、太原、京兆、延安等五路。太原战后重建，梁瑛向朝廷要到免徭三年的优惠政策，四年吸引来三万多户人家。他又通过联姻、结盟等方式把地方几大家族势力和蒙古宗亲编织在一起，牢牢把持着山西。而像梁家这样的汉族军阀家族还有十几个。后来忽必烈想削弱汉侯势力，取消爵位继承顶替制度，但竟然无法推行，法令也作废，官爵依然在世家子弟中传递。另一方面，被分封到山西的蒙古宗亲都是黄金家族（托雷—忽必烈家族）直系成员，他们在山西享受各种特权，也不断渗透自家势力，但是和汉军世族基本相安无事，也

成为维护地方安定、争取地方在中央博弈话语权的重要力量。

"第三，头上有两座大山压着，山西的吏治清明程度在元代首屈一指，汉、蒙、回官员们都能劝课农桑、兴修水利、办学育才、体恤民情。官府置办学田、办庙学，秉承金代遗风，重视读百家之书、论天下之事，和南方只注重理学、专读朱子的风气迥异。

"第四，山西也是全国出版业中心。山西平阳盛产纸张，金代的时候平阳就是北方刻书业中心，书坊极多，到元代已有多家百年老铺。后来全真教要刊行道藏，就把制作大本营设在平阳。当时山西的出版业发达，书籍普遍，这些都推动了人口素质的提高呢。比如，元代画佛道像出名的山西朱好古一门和洛阳马君祥一门，从落款行文来看，朱好古门人的文字素养显然高于洛阳马家，而创作水平也高于马家。

"第五，在蒙古人的推动下，山西隐隐有号令天下僧道之势。成吉思汗任命了两个人为全国宗教系统的总负责人。佛教方面，他委任山西岚谷的海云和尚统领汉地僧人；道教方面，则委任'丘神仙'丘处机掌管天下道教。固然海

云和丘处机都气宇非凡，和成吉思汗谈得投契，但是他们能立即得到信任，是因为他们都是金地汉人。蒙古人和汉人都曾经是金国臣民，金国贵族曾是他们共同的对头。成吉思汗相信敌人的敌人就是朋友，而金国汉人也会愿意为他所用，成为帮他去做南方汉人统战工作的臂膀。虽然后来海云和丘处机都去了北京，但是山西有海云弟子近千人。海云是元代最显赫的汉地佛僧，而山西佛门高僧也就成为中原佛教里的一股大势力了。"

叔明说："可是忽必烈皈依了喇嘛教，任命八思巴为国师，汉地佛教是不是退到次要位置了？"

我说："这对山西佛门来说恰恰是烈火烹油。八思巴是藏传佛教萨迦派第五代祖师，萨迦派最信文殊菩萨，萨迦派的四祖萨迦班智达和五祖八思巴都被认为是文殊菩萨转世。五台山是文殊菩萨道场，而萨迦派偏偏又认为五台山的位置地势和气候很吻合佛经《佛说文殊师利法宝藏陀罗尼经》里对文殊菩萨住所的描述。在八思巴的大力歌颂赞美之下，很多藏传佛教高僧都来五台山常住不走，也间接导致了五台山的华严宗在汉地佛教中成为显学。说说道教吧。丘处机的全真教在河北、山西一带发展最迅速，永

乐宫是全真教的三祖庭之一，山西也出土了很多显赫的道士坟墓。虽然全真教在'伪经'辩论中失利，但是山西始终是其大本营。蒙古皇帝对宗教的礼遇可不是空口白牙，他们有实打实的政策，道教、佛教做生意不用交税。你还记得倪瓒的哥哥是怎样成为巨富的吗？山西的宗教机构不但可以买田置地，还可以经营磨坊、园圃、桑园、店铺、浴室、药局等各种产业，这些产业全部免税。这些寺庙、道观的收入规模之庞大，也可想而知了。山西的蒙古贵族、汉人世侯、政商文人各界都和宗教界交好，除了谈禅论道，也应该有些利益交换，不过这些没有证据就不说了。总之，各界名流经常会施舍捐献。宗教界影响力如此之大，求神拜佛的氛围也很浓厚了。山西的各种寺院道观工程，基本是通过四种方式修建起来的。一是官豪赞助或者施工、施舍土地。比如1303年广胜寺在地震中坍塌，地方官提调各渠渠长，让居民们有钱出钱，有力出力，历时十四年，将广胜寺修建一新；永乐宫也是在梁瑛的鼎力支持下盖起来的。二是僧道自行修建。三是僧道、民众共同修建。四是由地方出钱修建。"

叔明说："这些寺院和佛罗伦萨的修道院一样，都有钱

有势，想必也供养出了各种产业和艺术家吧？"

我说："活是要干，钱有没有给就难说。这些画工们在墙壁上的题款多为'待诏'。宋代宫廷画院里的待诏是官职，这里的待诏则是一种民间尊称。就像今天，职业不是老师的人也会被客气地称为'老师'。'待诏'这个尊称也要付

◎广胜寺上寺大雄宝殿文殊菩萨

出代价，画工要发愿为寺庙工作，时间期限从三年、五年到一辈子不等。"

叔明说："发愿，就是白干活的意思吗？"

我说："至少钱给的不多吧。但是，对这些待诏来说，这也是露脸以及名垂青史的机会呢。这些民间艺术家都不是单打独斗，背后是有作坊或者家族企业支撑的。你正好提出了我要说的第六点：金元两代山西手工艺产业非常发达，兵器锻造、冶金、铁艺、木作、木雕、砖雕、绣活、琉璃、陶瓷、雕版印刷、酿酒等产业的工艺水平和管理水

◎洪洞县广胜寺
《炽盛光佛经变图》(局部)
辽代 彩绘木雕水月观音像

平在全国都首屈一指，现在看也达到同时期全球领先水平了。山西的庙宇布局之巧，木作之精，雕塑之丰容盛饰，壁画之富丽繁缛，反映的是山西整个地区的设计水平、工艺水准、管理能力和审美水平。寺庙除了壁画，还要定做大量木雕佛像。这些佛像的造型和壁画造像之间颇有渊源。美国宾夕法尼亚大学的青年学者瞿炼认为，金元时期晋南汾河流域活跃着一个在佛教造像方面取得非凡成就的木雕流派，'朱好古画派'正是因为借鉴了这些木雕的风格而取得了成功。"

叔明说："这之间一定存在着传承关系吗？出色的艺术家完全可以又雕刻又画壁画啊，米开朗琪罗就是好例子。"

我说："元代的王振鹏，现代的齐白石也是如此。晋南壁画的场面恢宏，配色华丽细密，人物形体把握得极其准确扎实，我一向觉得有点太坚实了，迥异于唐宋壁画的灵动。每个独立人物都线条圆润，造型饱满，却少了点整体感、空间感和笔触感。雕塑家画画就会出现这样的倾向。不过，中国大型壁画一定是团队合作，个人创作的空间主要体现在出样稿上。先由带头师傅，也就是艺术总监出副本小样，得到客户认可后就制作粉本，准备上墙。这个样本在完工后要留一份底稿给客户，如果以后壁画出现损坏缺碎，可以照稿子修补。20世纪20年代，山西很多寺庙壁画是和尚们带领村民动手揭下来的，说是为了躲避军阀混战，卖了也是为了重修寺庙。和尚们手里恐怕有底本，所以也有底。大不了再找画师照葫芦画瓢重刷一遍呗。可惜这些底本经过历年战乱浩劫也多半不存了。元代壁画的灰泥层分三层，分别为粗麦层、细麦草泥和沙泥层。粉本上墙的办法之一是用针在粉本上按照线条扎小眼，然后把粉本按在墙上，用包了白垩粉的布包顺着小孔拍打，这样图像的轮廓布局就可以转移到深色灰泥墙上。在这个基础上大家进一步勾填涂画，冠冕璎珞上还要沥粉堆金，工序

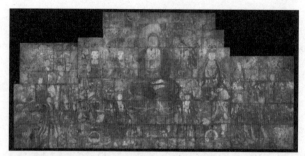

◎洪洞县广胜寺《炽盛光佛经变图》

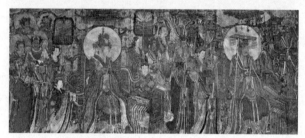

◎《永乐宫壁画》（局部）

繁多。"

叔明说："这就是文艺复兴时期的作坊工作方式啊，师傅、徒弟一起上。"

我说："意大利和荷兰的作坊出品都只署师傅（master）名，中国作坊则凡干了活的都有份署名。永乐宫三清殿的壁画是洛阳马君祥的长子马七待诏率领门人王秀先、王二待诏、赵待诏、马十一待诏、马十二待诏、马十三待诏、

范待诏、魏待诏、方待诏和赵待诏完成的。做木雕的师傅也是一样的待遇。纳尔逊·阿特金斯艺术博物馆藏有的晋南菩萨木雕立像里有装藏，装藏就是填在佛像内部的象征性内脏。装藏除了梵文经咒和舍利外，还有一个纸条，记载了绘制这三尊圣象的日期（至正九年）、作者（南样社辛待诏及景待诏）、经手人（寺院长老及三十众）。而洪洞水神庙的创作者署名中，就有南样社景彦政待诏，两位景待诏至少出自同一地区同一匠户。这里也透露了一个可能，就是同一匠户人家有可能同时精于雕工和绘工。再宽泛一点说，晋南壁画融合了多种艺术门类的视觉特征。比如对石青、石绿等冷色调的大量使用，尤其在绿和黄的配色上，我不能不想到金元两代山西最出名的琉璃。

"我要提出的第七点也是最后一点，元代山西的戏剧、版画、小说等流行娱乐的兴起形成了一种活跃的市民文化氛围。在这样一个公共空间里这些文艺形式互相影响。中国仅存的八座元代古戏台都在山西。这一方面因为山西文物的保存条件比较好，另一方面也说明戏曲演出是元代山西公共生活的重要部分。洪洞水神庙的《大行散乐忠都秀在此作场图》是现存唯一反映元代剧场情形的壁画。舞台

正中着红色官袍的是剧团的顶梁柱忠都秀，她女扮男装，风神俊朗。这幅壁画和隔壁的《祈雨图》《龙王行雨图》形成一个祈求——降雨——酬神的完整叙事。壁画的构图，尤其是游行行列能看出戏台上人物走位排列的形式感。而戏剧里对生、旦、净、末、丑各种行当的类型化和程序化，也渗透到美术造型中。比如武将必虬须环眼，文臣美髯威仪等。

　　"壁画和版画之间的互相影响和借鉴就更加明显了。壁画高手朱好古来自襄汾，而离襄汾不远的平阳（临汾）就是雕版印刷书籍、版画、年画的中心。晋南壁画在对故事题材的呈现和剪裁上明显借鉴了版画人物故事题材的构图，折射出了鲜明的市民趣味。无论画者还是观者都对具有社会属性的呈现和叙事性的人际关系更感兴趣。画家们努力去描绘的是精美的衣冠仪仗，彰显身份的信物，以及每个角色各自应展现的性情仪容。构图本身也更紧凑，无一处闲笔。

　　"如果和金代晋北岩山寺壁画对比一下，晋南壁画的这种似乎忽然把触角深入社会内部的趣味突变就更明显了。岩山寺原名灵岩寺，位于五台山以北繁峙县境内，创建于

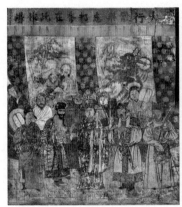

◎《大行散乐忠都秀在此作场图》　◎洪洞县水神庙 壁画《龙王行雨图》
（局部）

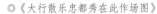

金正隆三年（1158）。1167 年，六十八岁的金代宫廷画师王
逵完成了文殊殿内九十平方米左右的壁画。这是全景式的
杰作。画面缥缥缈缈，不但对俗世、仙界的一切都刻画入
微，包罗万象，更吞吐着宇宙洪荒中的浩荡之气。相比之
下，兴化寺、广胜寺、永乐宫的壁画就显得相当世俗化了。
画家们不再关心宏大的命题，而是着力于描绘佛祖、菩萨
们肉身的丰美和璎珞的炫目。说法图、朝元图等阵容豪华
的作品更容易得到客户的认可，也容易复制。”

　　叔明说："14 世纪，世界东部和西部的发达地区都进入

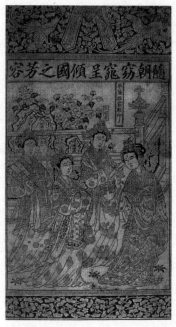

◎《四美图》木版画

了市民社会，艺术依托宗教客户和大众市场逐渐走向产业化和世俗化。晋南和意大利的确有相似之处。但是有一点不容忽视，意大利的文艺复兴产生了重量级的大师，在山西的文艺繁荣里，尽管匠人们集体创作的作品非常辉煌震撼，但是背后的作者却始终没有完成从普通画师到伟大艺术家的蜕变。无论是壁画还是版画界，都没有出现这样的

◎王逵 岩山寺壁画（局部）

人物。"

我说："在那个社会里并没有足够多的允许画家表达个性的空间。宗教是为政治服务的，没有自己的独立王国。匠户画和文人画之间的社会区隔也没有打通。若说为什么产生不了世界级的大师，差的无非是这一口气。"

元代——卷

第十三讲

▼

吾土吾民吾画

　　叔明说:"杨宪益和他太太翻译过一本名为《学者们》的书,是清朝人写的,讲的差不多是元代或明代的事。书的第一章就讲到一个名为王冕的画家,他本来是一个放牛郎,经常对着池塘里的荷花写生,最后竟然成了当地知名的画家。这本书的中文名你应该知道吧?"

　　我说:"这就是中国六大名著之一的《儒林外史》啊。杨宪益的太太叫戴乃迭,他们俩的组合应该算汉译英界最顶尖的搭配了。"

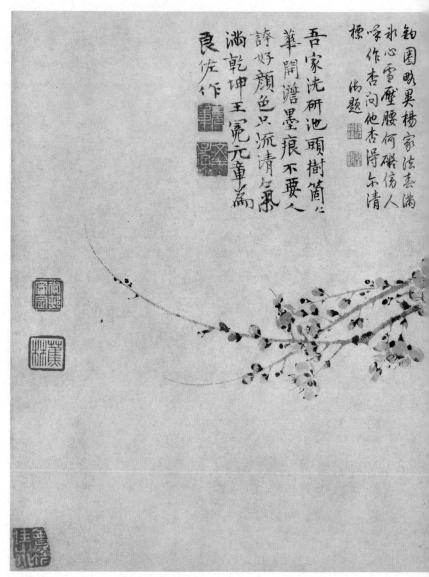

◎王冕《墨梅图》（北京故宫博物院藏）

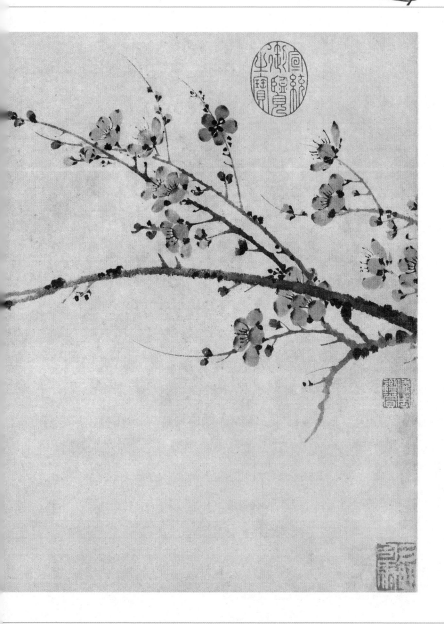

◎王冕《墨梅图》轴
（上海博物馆藏）

叔明说："历史上有这么个画荷花的王冕①吗？"

我说："有的，吴敬梓用了他的经历作壳子，但是王冕擅长的是梅花，和书里写的红艳艳的荷花完全是两个路子。王冕出身贫苦，为了读书，自己住到破庙里，坐在佛像膝盖上，就着烛火读书。他八岁被人誉为神童，名儒收他为弟子，王冕应该也承担了助教的工作。但是他多次参加科举都落第，到了三十多岁，决定卖画为生。他的收入应该不错，买了条船，走姑苏、南京，一路北上游历，到了燕京。他还在高官太不花家做过家庭教师。太不花说您这么有才，我给您找个官做吧。王冕说：'您这就愚昧了，不用十年，这个地方

①王冕（1287—1359），字元章，号煮石山农，亦号饭牛翁、梅花屋主等。诸暨（今属浙江）人。元代著名画家、诗人、篆刻家。用胭脂作墨骨梅，创写意花鸟画新风；相传首创以花乳石（青田石一类）作印材。

就会长满荒草，只有狐狸、兔子游荡了，我做什么官呢.'
太不花后来当了右丞相，被派去镇压起义军，被死对头左丞
相下黑手杀掉了。这一段出自《浙江通志》。王冕把全国游
玩了一遍，在家乡的九里山买了地，三亩种豆子，六亩种
粟，栽了一千棵梅花树，桃树、杏树各五百棵，还种了几畦
葱韭等蔬菜，开辟了一片鱼塘，养鱼千头左右。"

　　叔明说："说了这么多画家，王冕似乎是第一个完全靠
卖画过上比较体面生活的人。之前的名士画家多半是家里
有钱。而且王冕也会经营，做到了财务自由：粮食、蔬菜、
肉类自给自足，春天赏桃杏，夏天吃瓜果，秋天收粮食，
冬天画梅花。生活还能更美好一些吗？不能了。"

　　我说："所以别人请他出山他也是不去的。他说：我有
田种，有书读，何必去给别人做奴才。《明史》里说，王冕
曾经仿效《周官》著书一卷，说：拿着此书得遇明主的话，
必能成就改朝换代的大事业。朱元璋到金华，找到了王冕，
让他当入幕、当参军，结果第二天王冕就病死了。"

　　叔明说："这听起来很不合理啊，王冕不是连秀才都考
不中，这些年当当小地主，画画梅花，怎么忽然能给朱元
璋作战略指导了呢，这简历都不对啊。"

我说："可不就是如此，完全连不起来。也有记载说是朱元璋的大将胡大海在王冕隐居地附近扎营寨，寻访到王冕后，报告给在金华的朱元璋。朱元璋的任命还没下来呢，王冕就病死了。这一年是 1359 年，他被葬在绍兴兰亭之侧，胡大海题碑'王先生之墓'。两百年后，文士徐渭来拜祭王冕，徐渭是明朝最杰出的画家之一。两人的经历惊人地相似，小时候都是神童，过目成诵，被寄予厚望，却屡屡参加科举落第，都能书、能诗、能画写意花草。其实他们画的不是花草，而是盛开的自由意志。"

叔明说："这么说王冕对明代书画影响很大？"

我说："王冕画过绢底工笔梅花，但是后来更喜爱的是宋徽宗说的'村梅'——扬无咎的梅，用圈来构成花苞、花瓣。扬无咎窗外一丛老梅，王冕家有梅花树千株，王冕对梅的千姿百态感受更完整，画梅花也到了随心所欲不逾矩的程度。他的梅花比例夸张，花苞特大，疏、密、正、侧、仰、偃、倒挂，各种角度的梅花自然地从笔底流出，黑白笔墨的韵律感和节奏汇成一片慑人的气场。"

叔明说："有一种很骄傲自信的姿态。我觉得单看抽象的笔墨也好看，把它当梅花看也好看，而且具象和抽象两种

看法并不互相干扰，反而能一会合起，一会分开，能看很久呢，很神奇。我更喜欢那一枝横出的墨梅，枝干有力，花瓣极尽质感，花蕊又很天真，像人间的所有。美国的女画家奥基弗也画花，她画出了花的器官性。王冕的梅花更性感，比奥基弗那直白的性感在结构上复杂多了，像凝固的音乐。"

我说："这就是中国画特有的'似与不似之间'的魅力吧。元代文人画开创的重要传统，是诗、画、印、字一体，就像弦乐四重奏。字和画是两把小提琴，是音色最亮的地方；诗写得好也出彩，饶有韵味和底气，是大提琴；而印是中提琴，向来为人忽略，却可以是整个画面的点睛之笔，也是最能挠到知音者痒处的地方。以前文人往往不会刻印，让刻印匠人给刻。王冕可能是第一个给自己刻印的画家，在北京故宫博物院藏的这幅《墨梅图》上钤了'元章''文王子孙'两方白文印。治印是在石上行刀笔，所以叫金石。能在石头上施力布局，在纸上行笔就更锐利峭拔。王冕开的这个头，对明清乃至民国的文人画都有深切影响，不下于赵孟頫对元明两代文人画的影响。王冕题的这首'吾家洗砚池头树，个个花开淡墨痕。不要人夸颜色好，只留清气满乾坤'，在知名元诗里可以排前三了。其实诗本身也未必绝妙，妙就妙在

◎赵雍
《松溪钓艇图》

◎朱德润
《松溪放艇图》

它是这四重奏的一个组成部分，才成为稀世好音。更妙的
是，这张画也不再是单独存在的个体了，而是和其他四位元
代画家的作品组了团，和赵雍的《松溪钓艇图》、朱德润[1]的
《松溪放艇图》、张观[2]的《疏林茅屋图》、方从义[3]的《山水图》

①朱德润（1294—1365），字泽民，号睢阳散人。原籍睢阳（今河南
商丘南），家昆山（今属江苏）。元代著名画家、诗人。
②张观（生卒年不详），字可观。松江枫泾（今上海金山）人。元
末明初画家，师法马远、夏圭。
③方从义（生卒年不详），字无隅，号方壶、不芒道人、金门羽客、
鬼谷山人。贵溪（今属江西）人。元末著名画家。上清宫道士，明
洪武时尚在。

◎张观
《疏林茅屋图》

◎方从义
《山水图》

一起被装裱成一幅长卷，现藏于北京故宫博物院，叫《元五家合绘》卷。"

叔明说："这样也行？这里面又是花卉，又是山水。"

我说："也是有内在和谐的。首先，这几幅画尺幅相似，有可以装裱在一起的条件。其次，这五幅画都展现了相当纯熟的两宋山水画技巧，有向李成、李唐、郭熙致敬的意思，这几人互相也有一些交集。赵孟頫很器重王冕，他还为十七岁的王元章画了《兰蕙图》，称其为'通家子'。

"王冕父亲是农民，当然不可能和赵孟頫论交。赵孟頫

把王冕视为子侄辈应是从王冕的老师王艮王止斋论起。王冕比赵雍大两岁，也是同辈。赵雍比朱德润大五岁，都是做京官的南方人。朱德润的才能被赵孟頫的好朋友高克恭发现，高克恭将其力荐给赵孟頫，朱德润由赵孟頫举荐入京，后任国史编修、行省儒学提举。朱赵情分格外不同。方从义和倪瓒差不多大。他俩和黄公望都是金月岩的弟子。倪瓒是挂名弟子，黄公望是入室弟子，但方从义可是实实在在陪在金月岩身边云游，看着金月岩坐化的。不过方从义不仅仅是全真弟子，他还是正一教弟子，在教内地位很高，受第四十二任天师张正常临终委托，辅佐第四十三代天师张宇初多年呢。"

叔明说："道教徒可以同时师从两个派别吗？这在其他宗教就不太可能。"

我说："正一教，也叫天师教，擅长符咒，全真教擅长内功。全真教兴盛之时，很多其他道教教派的弟子也拜师学全真教的内功。方从义后来在道教里地位很高，位置仅次于天师之下，还被朝廷封为真人，大概也是因为他能把内丹功力炼入符箓和斋醮吧。"

叔明说："方从义的画好像是从王蒙山水里截取了一个

局部并将其放大，有很强的透视感和从半空俯瞰的效果，他可能没有受过像赵雍那样的系统训练，也不一定见过很多前朝真迹，所以他的作品有一种原始主义的素朴意味。"

我说："渴笔干擦，树木苔点，从淡墨积起的苍润感，对自然写真，从这些方面能依稀看到黄公望对他的一些影响。师兄弟两人应该是常就丹青有所切磋的。方从义在素养和技巧上都不如黄公望，他更依靠偶然形成的肌理效果。但是黄公望无疑极其欣赏方从义，他评方从义的《松岩萧寺图》，原话是'方壶此卷，高旷清远，可谓深入荆、关之堂奥矣。鄙句何足以述之，愧愧'。黄公望认为方从义得到荆浩、关仝的真意了。当然，黄公望一贯喜欢踩自己抬别人，也是个招人喜欢的家伙啊。"

叔明说："朱德润此幅很接近南宋院画风格，赵孟頫、高克恭不是看不上南宋画吗？"

我说："朱德润存世作品极少，只有七幅左右。他善于画松石，常把李成、郭熙式的树石放在马远、夏圭式的构图内。他们的父辈看南宋院画是近世的轻浮趣味，然而流行七十年一轮回，到了赵雍和朱德润这里，南宋的山水小品又变成了有怀旧感的清新可人。张观是元末明初画家里

走'马夏'路线的。他出身于松江的木匠家庭，自学成才，学南宋画的确比较容易入手。后来他迁居嘉兴，和吴镇、盛懋来往比较多。入明以后他搬到苏州，是明初重要的职业画家。可见元末明初绘画市场上受欢迎的依然是在'一角半边'这样明快的风格上加上一些变化、丰富和创新的作品。"

叔明说："我也是更喜欢马远、马麟多一些，看着就很欣喜，也不累。"

我说："我理想中的世界，是观众有权喜欢任何一种风格，不必被批评家论断所威慑，画家也有自由画任何一种风格，不必受市场偏好左右的世界。可惜中国画发展的过程离这个状态还是有相当距离的。尤其是明末董其昌提出了'南北宗论'，贬低一切没有'士气''逸气'的画，而如果笔墨太纯熟，又有匠气之嫌。董其昌说吴镇的画'大有神气'，可惜有'纵横习气'，所以不如倪瓒。"

叔明说："习气究竟是什么意思？"

我说："习气本来是印度佛教语，指从前世带来的印象、习惯等痕迹。这是最细微的无明，有些罗汉也不能断，只有

佛才真正将余习断尽。引申到书法和绘画上，指的就是技巧熟练到一定程度，在无意识中熟极而流利地用笔了。"

叔明说："我知道了，就像自动驾驶一样，动作被肌肉记忆接管了，并不是自我意识在主动控制。这倒是很妙的区分艺术家和画匠的法子！"

我说："问题在于评论要落实到某画上就避免不了主观判断。要我说，南宋院画，笔笔真挚，但是也被董其昌归于匠气。这《元五家合绘》卷，除了方从义之外的四幅，其士气、逸气和习气的比例也不好判断吧。对我来说，它们的价值在于反映了元末几类画家的真实心态。这批画上钤有宣统印，应是被溥仪带出宫的一批，被民国大收藏家张伯驹买下，后来又和展子虔的《游春图卷》、陆机的《平复帖》、李白的《上阳台帖》等一起被捐给北京故宫博物院。他表示，我的收藏，不一定要陪伴我至死，只要'永存吾土，世传有绪'，就是我的最大愿望。"

叔明说："将这些画存在海外各大博物馆里不好吗？许多著名收藏家都把画捐给各大博物馆，或者借给博物馆展览保存，让更多国家和民族的人能够看见。"

　　我说："这就是张伯驹的一片痴心。他把这些书画当儿女。流散到海外的珍品有更不凡的际遇，但是做父母的有谁希望自家孩子的人生波澜起伏呢，哪怕成为别人眼里的传奇，也不如安安稳稳地待在家里好啊。"